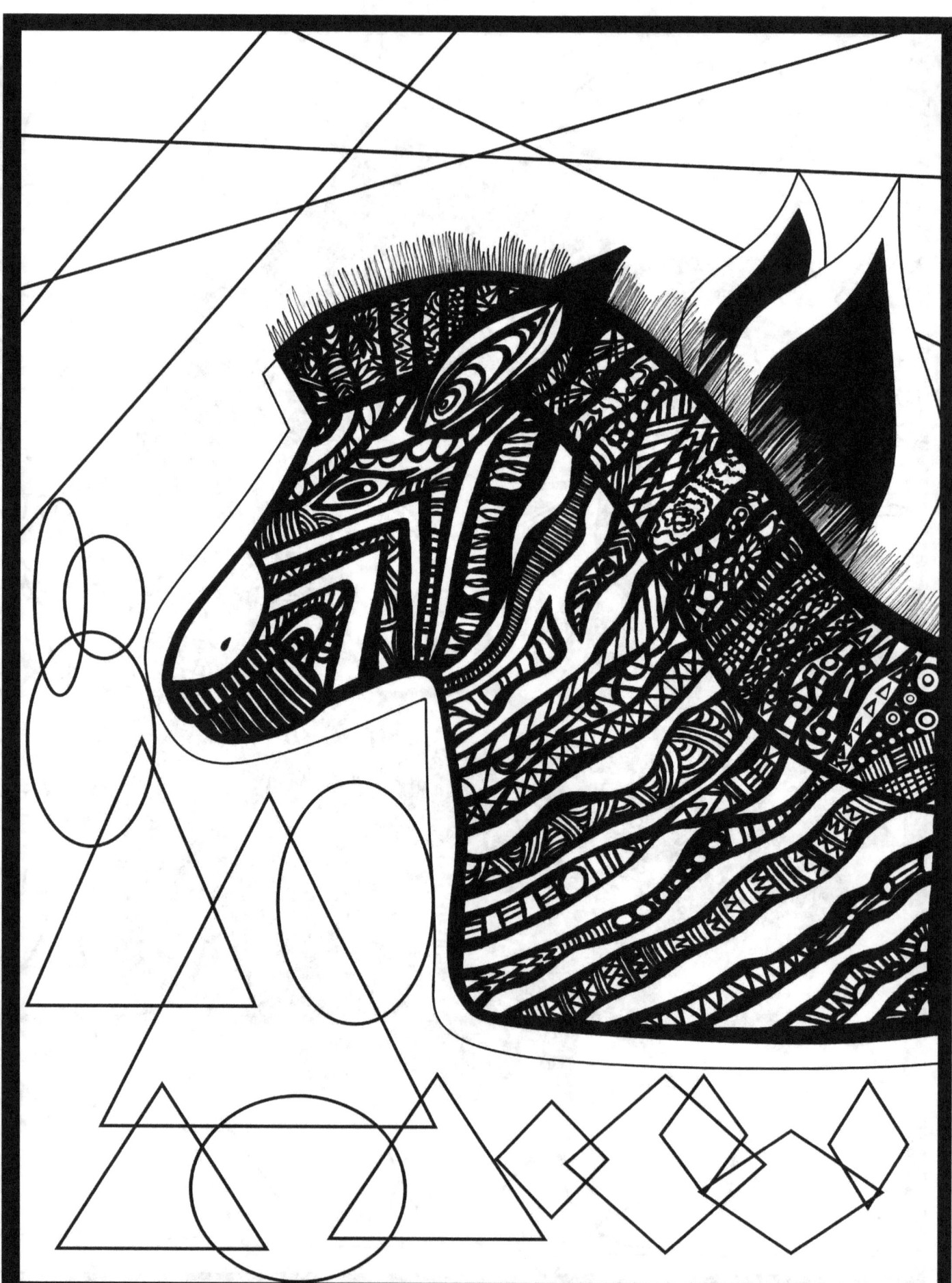

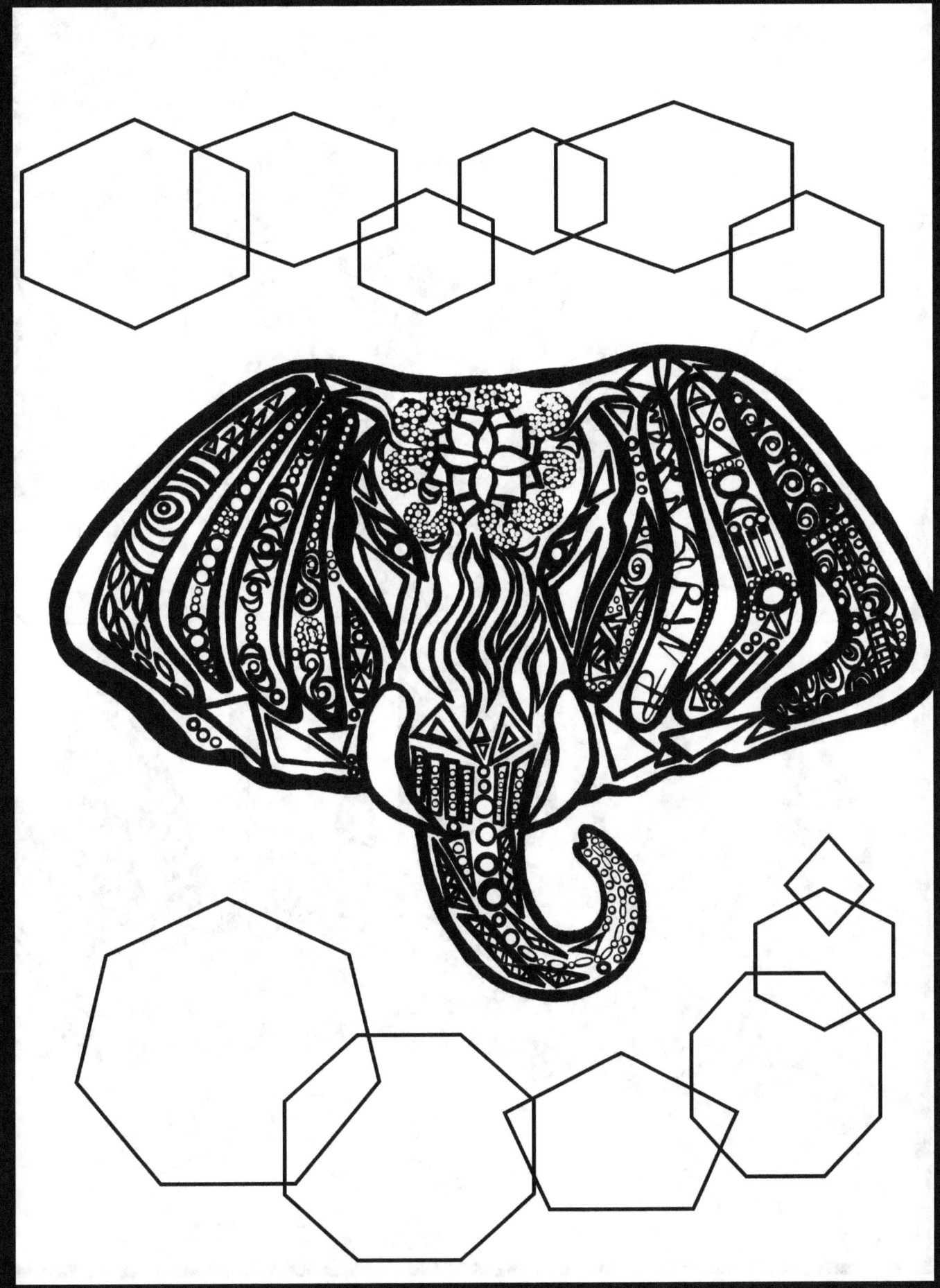

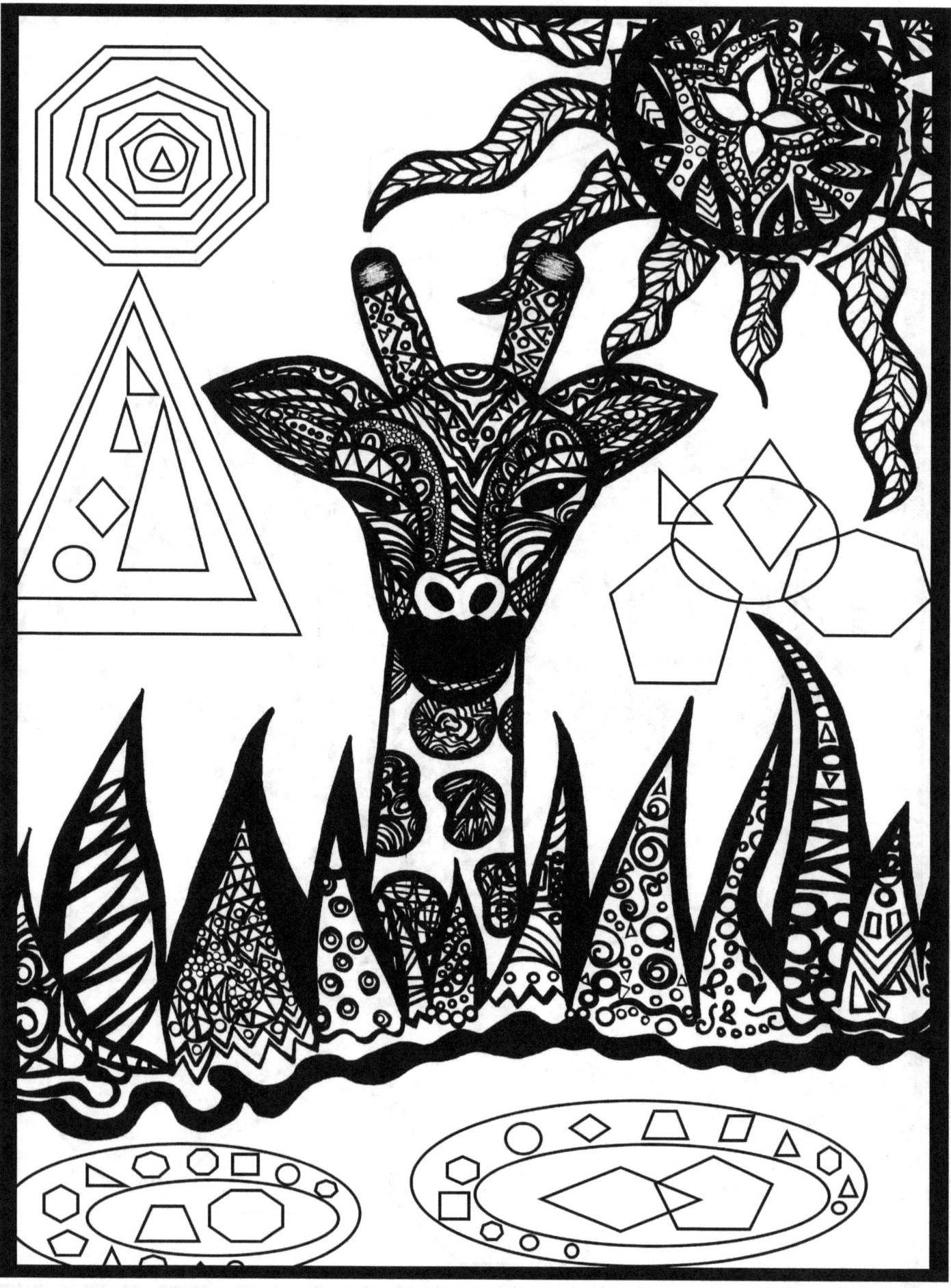

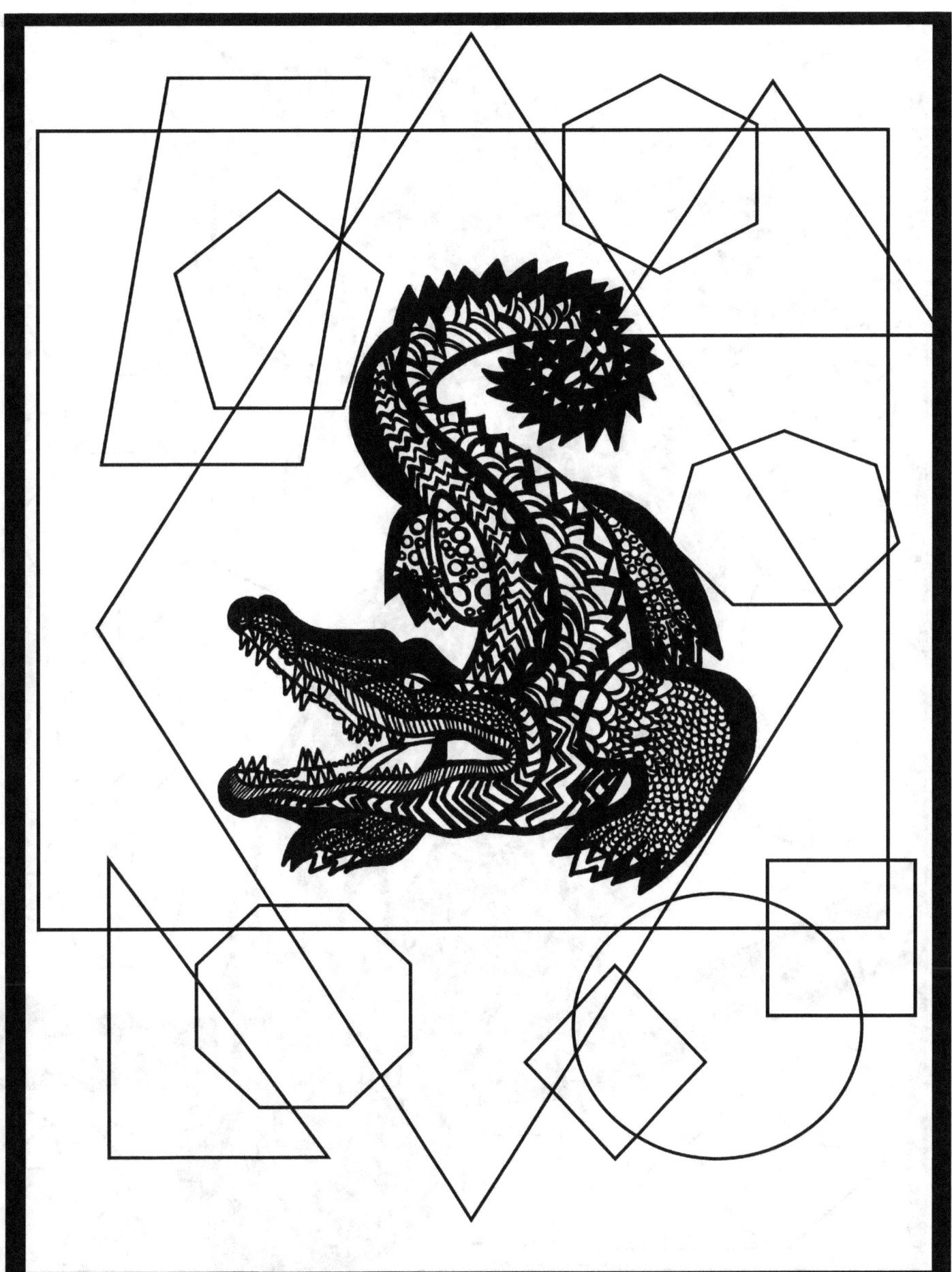

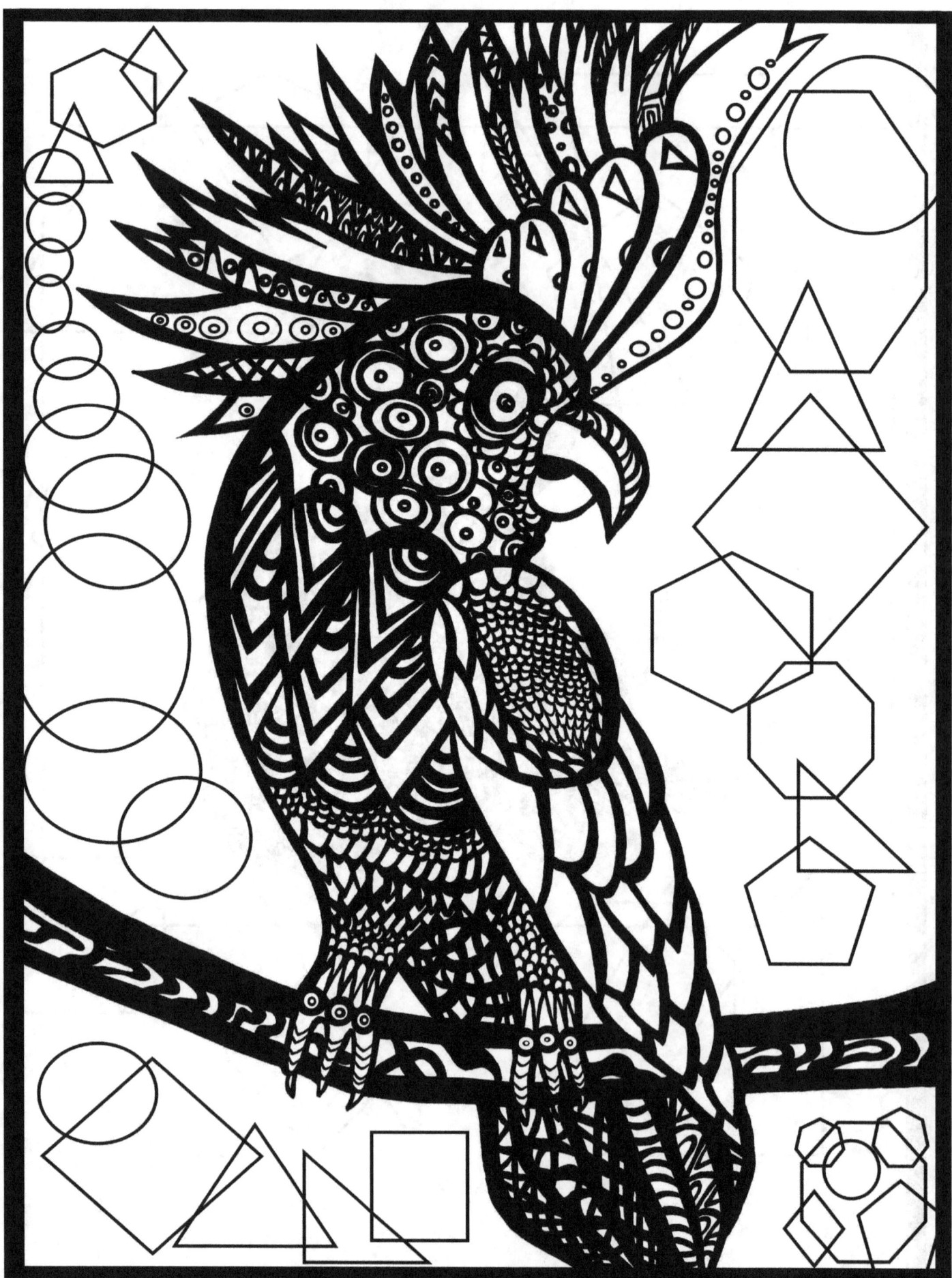

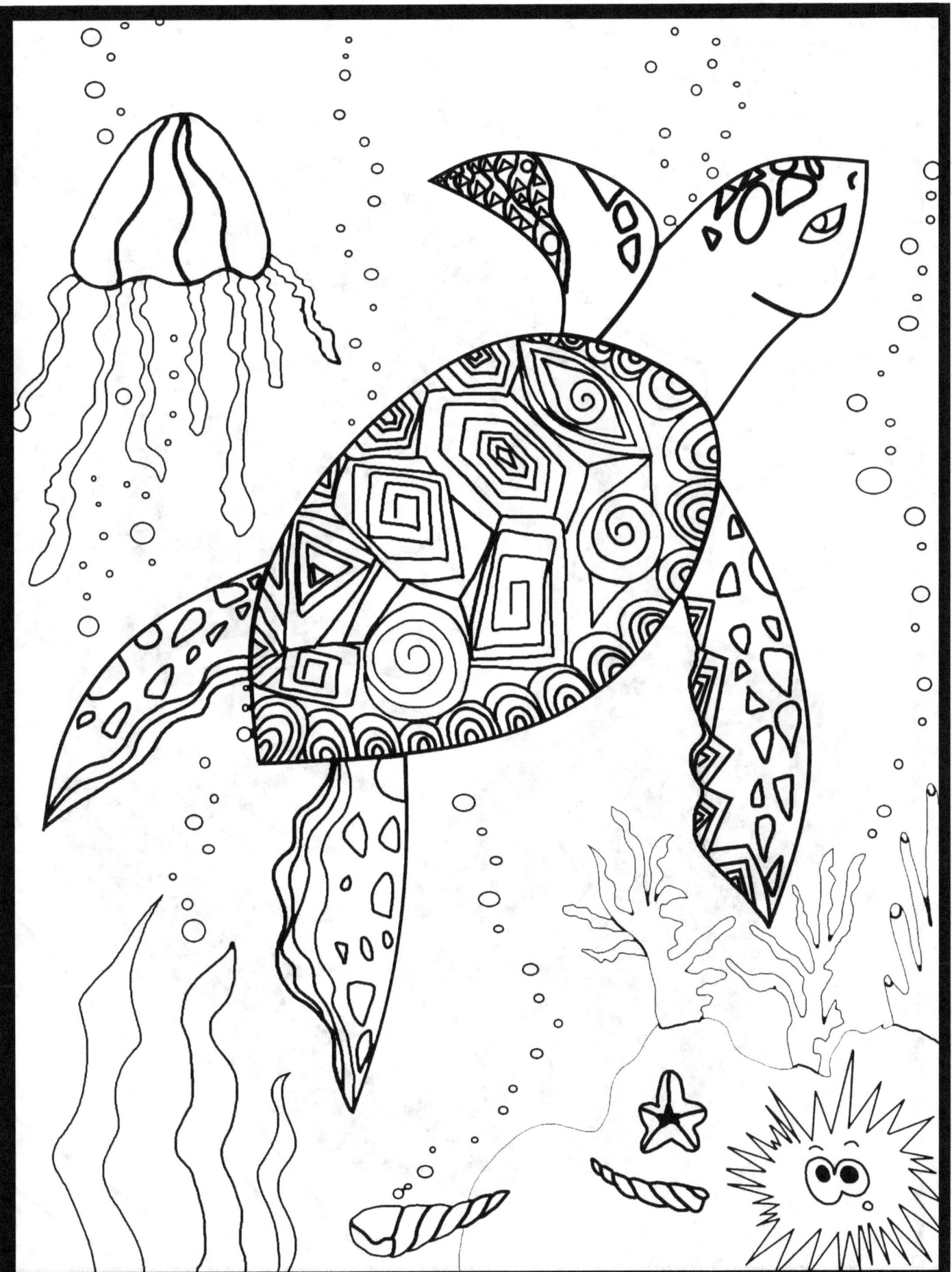

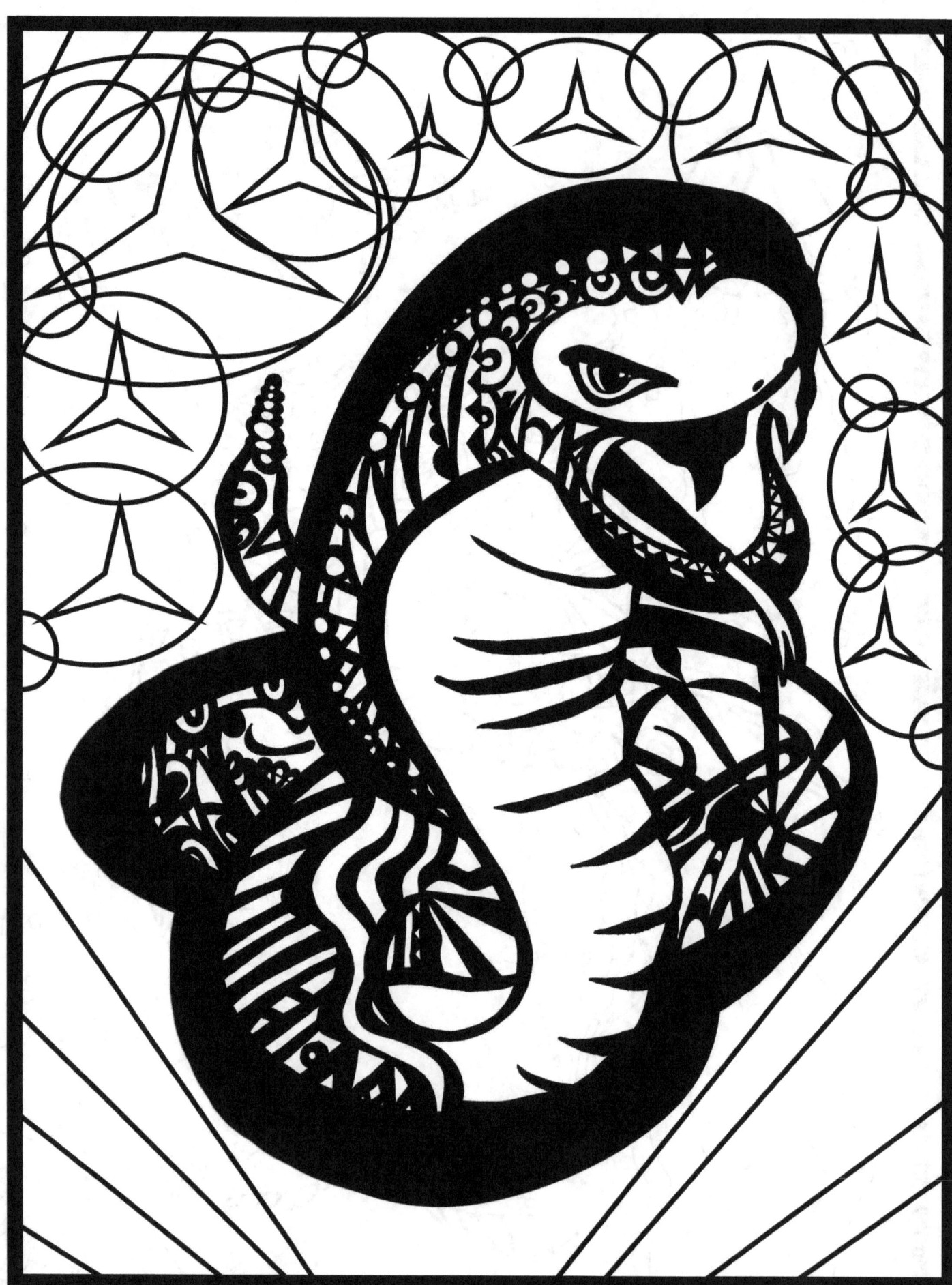

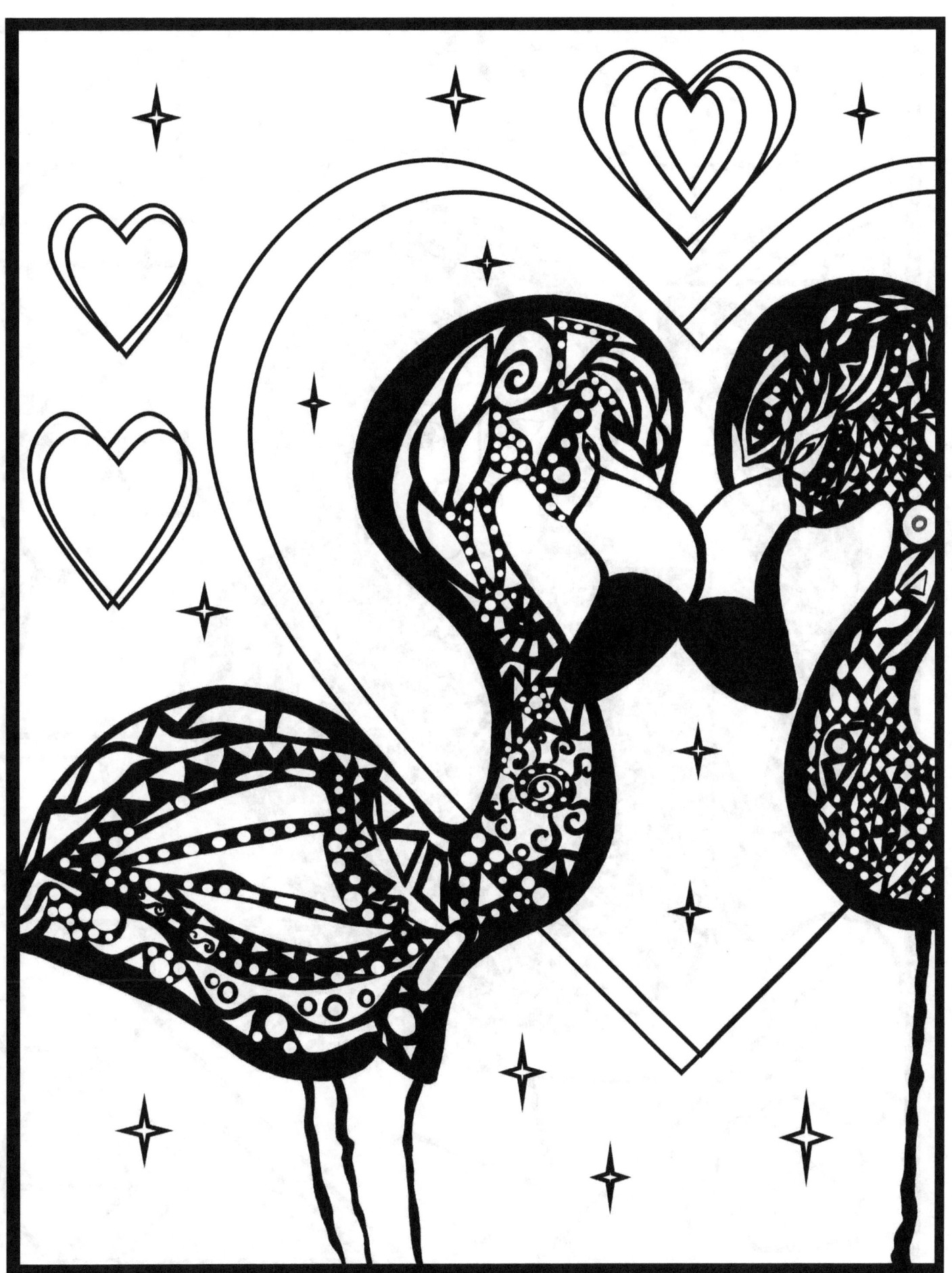

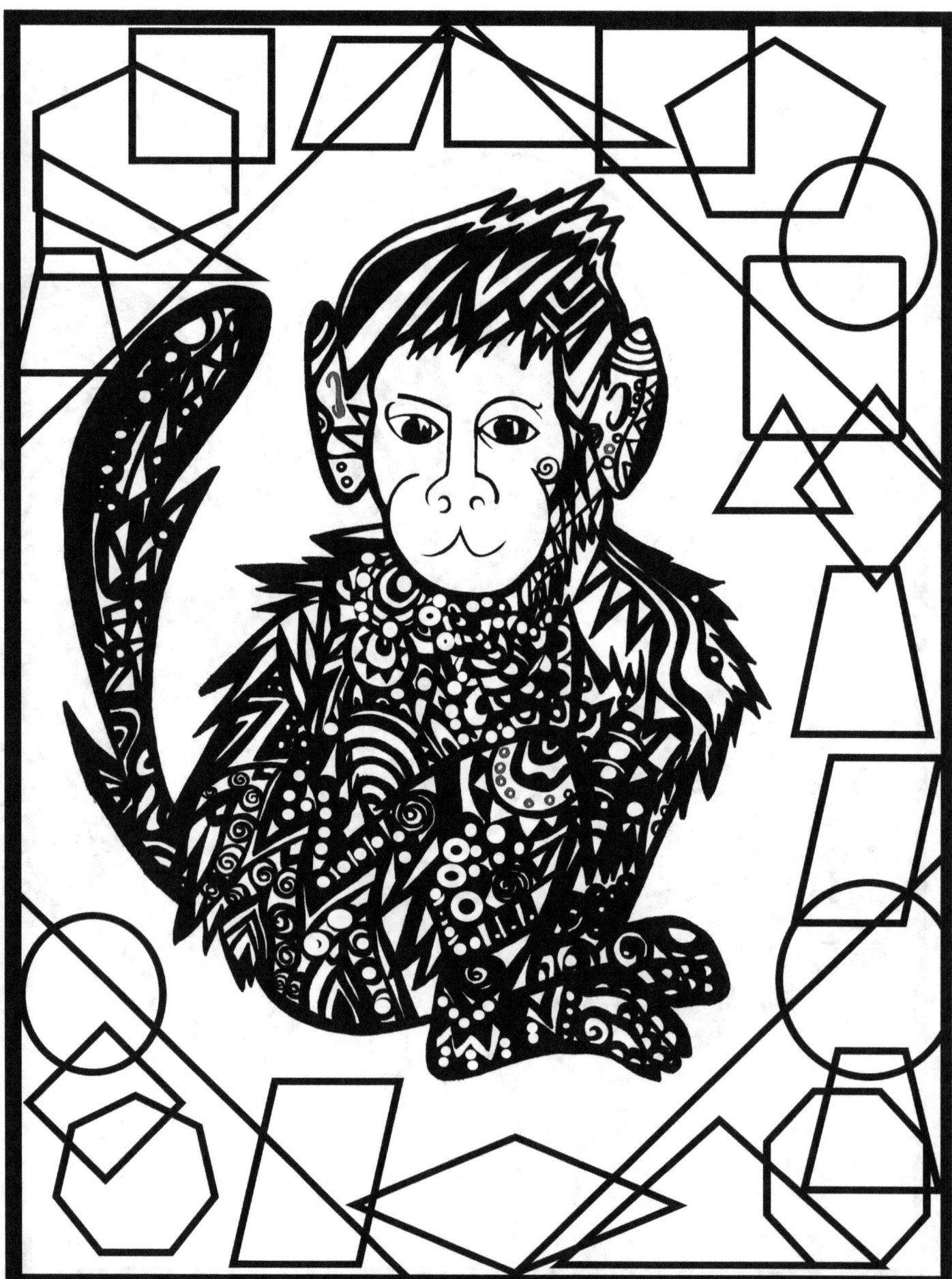

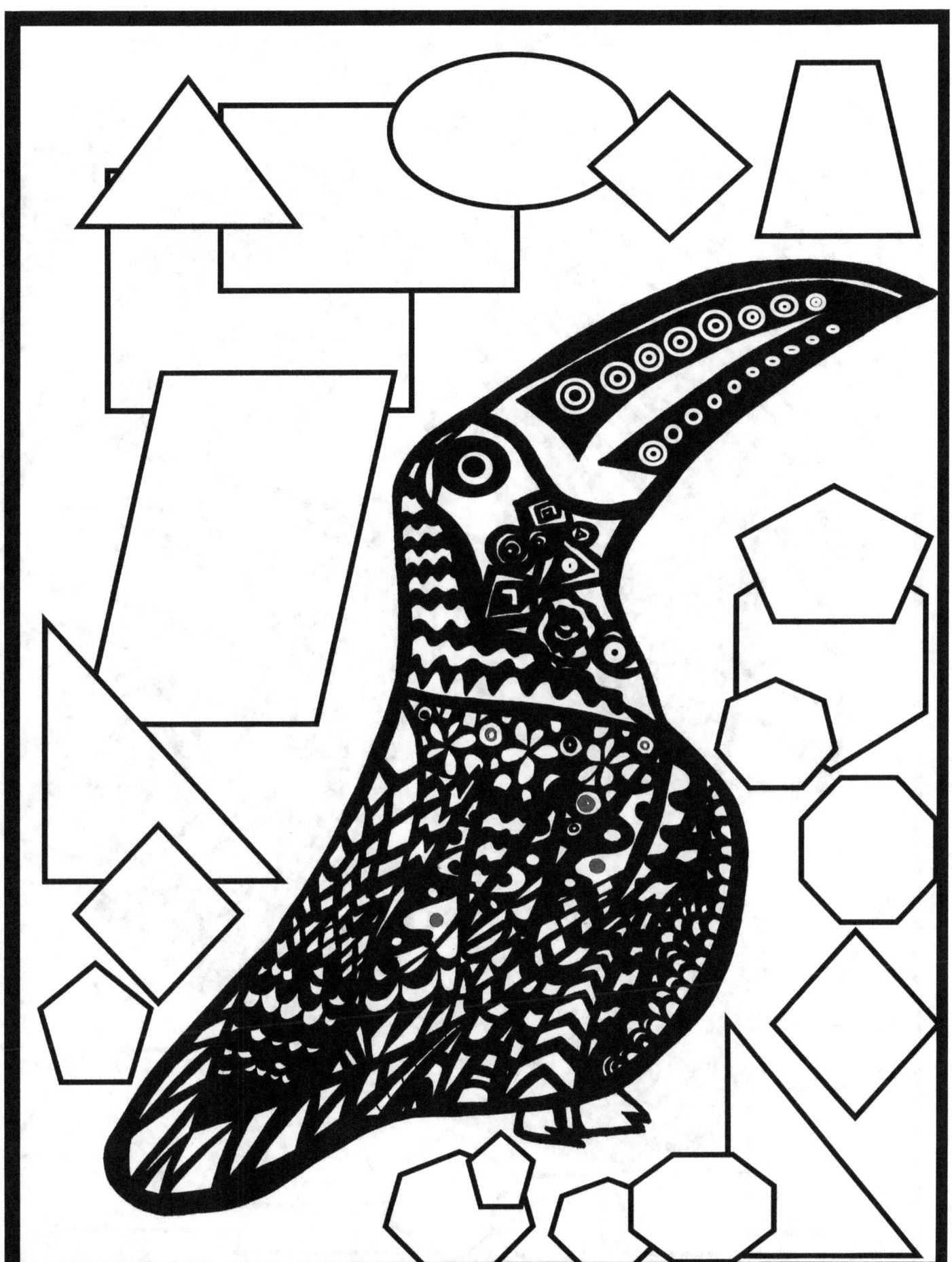

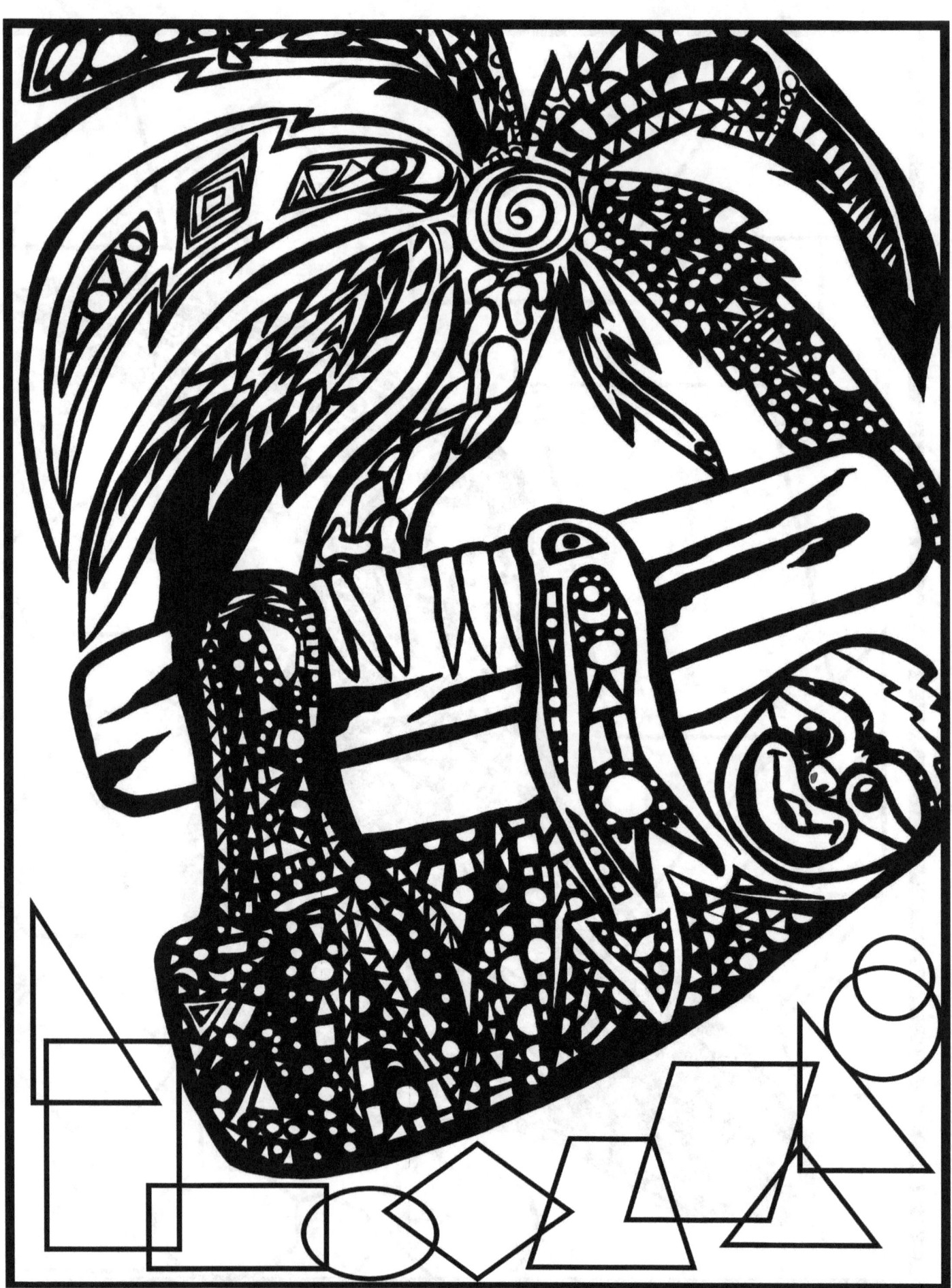

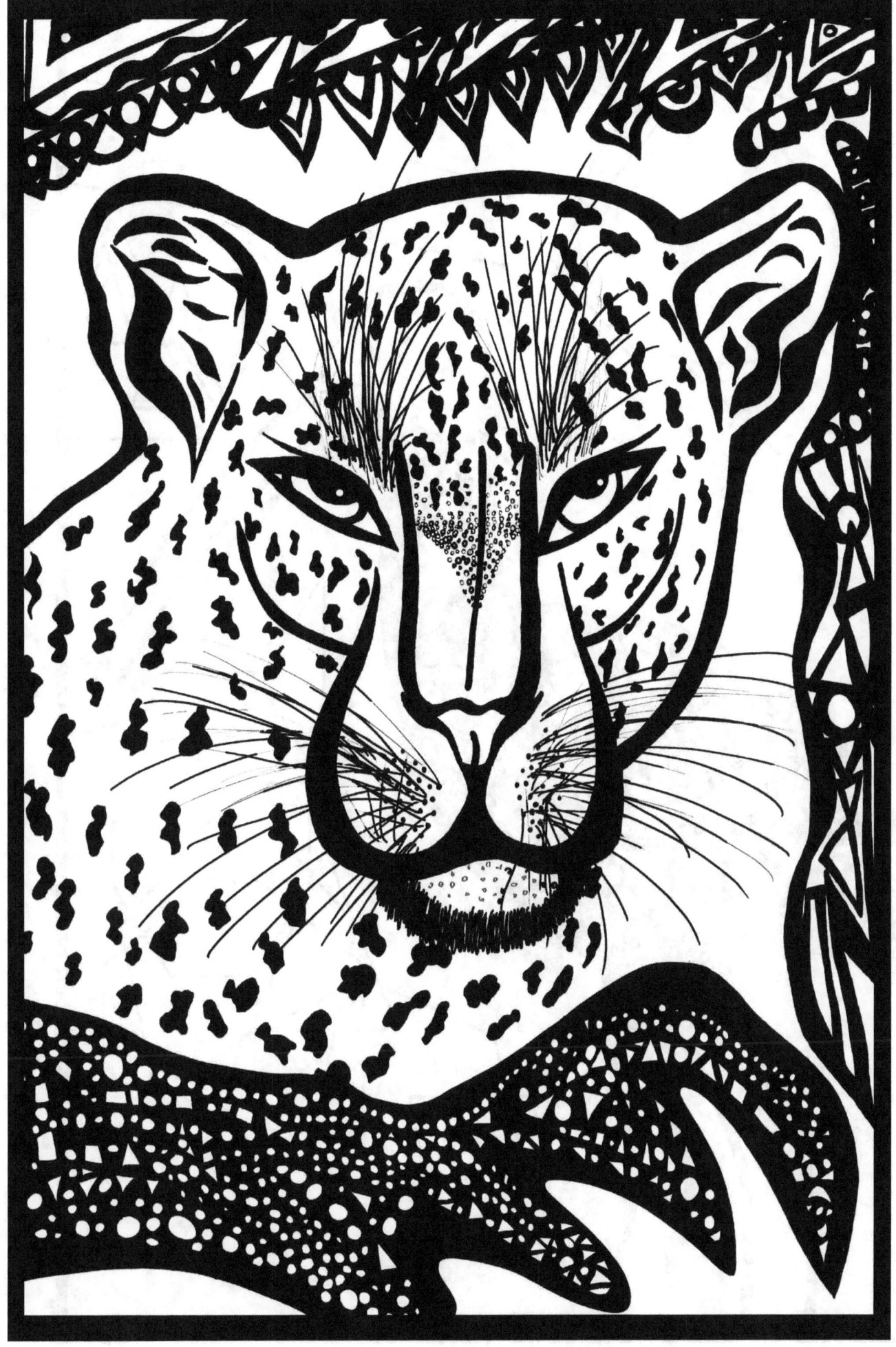

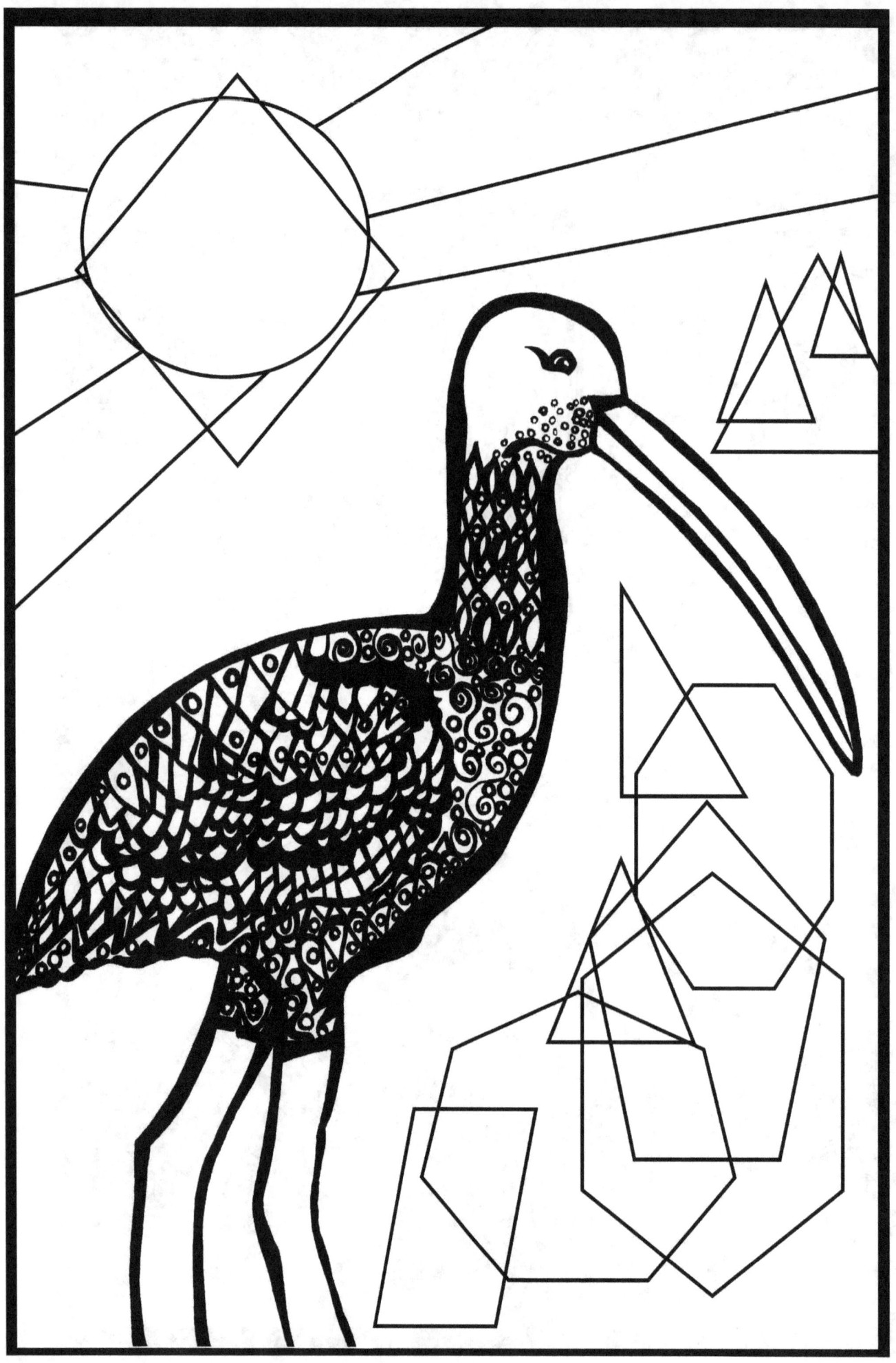

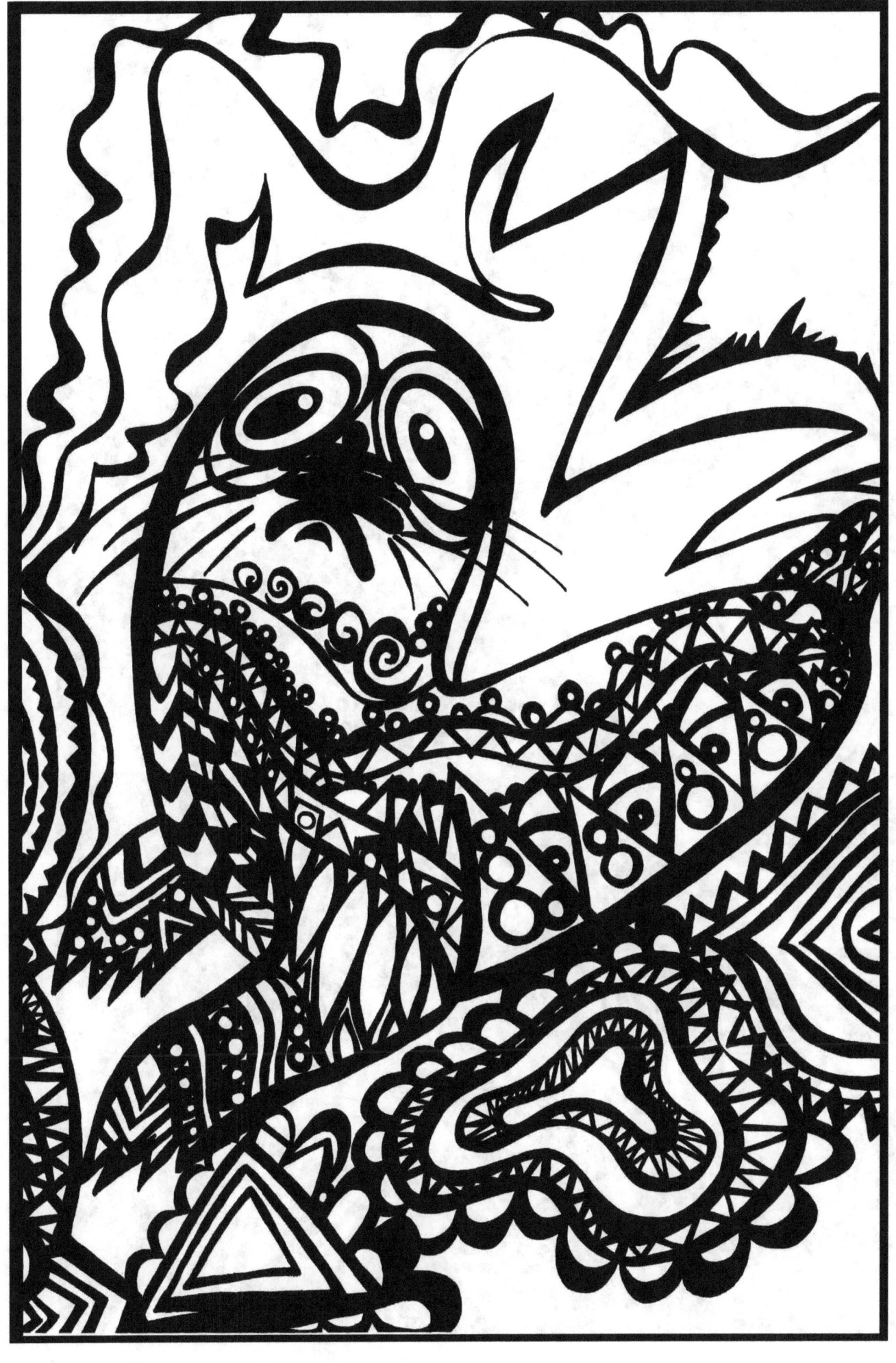

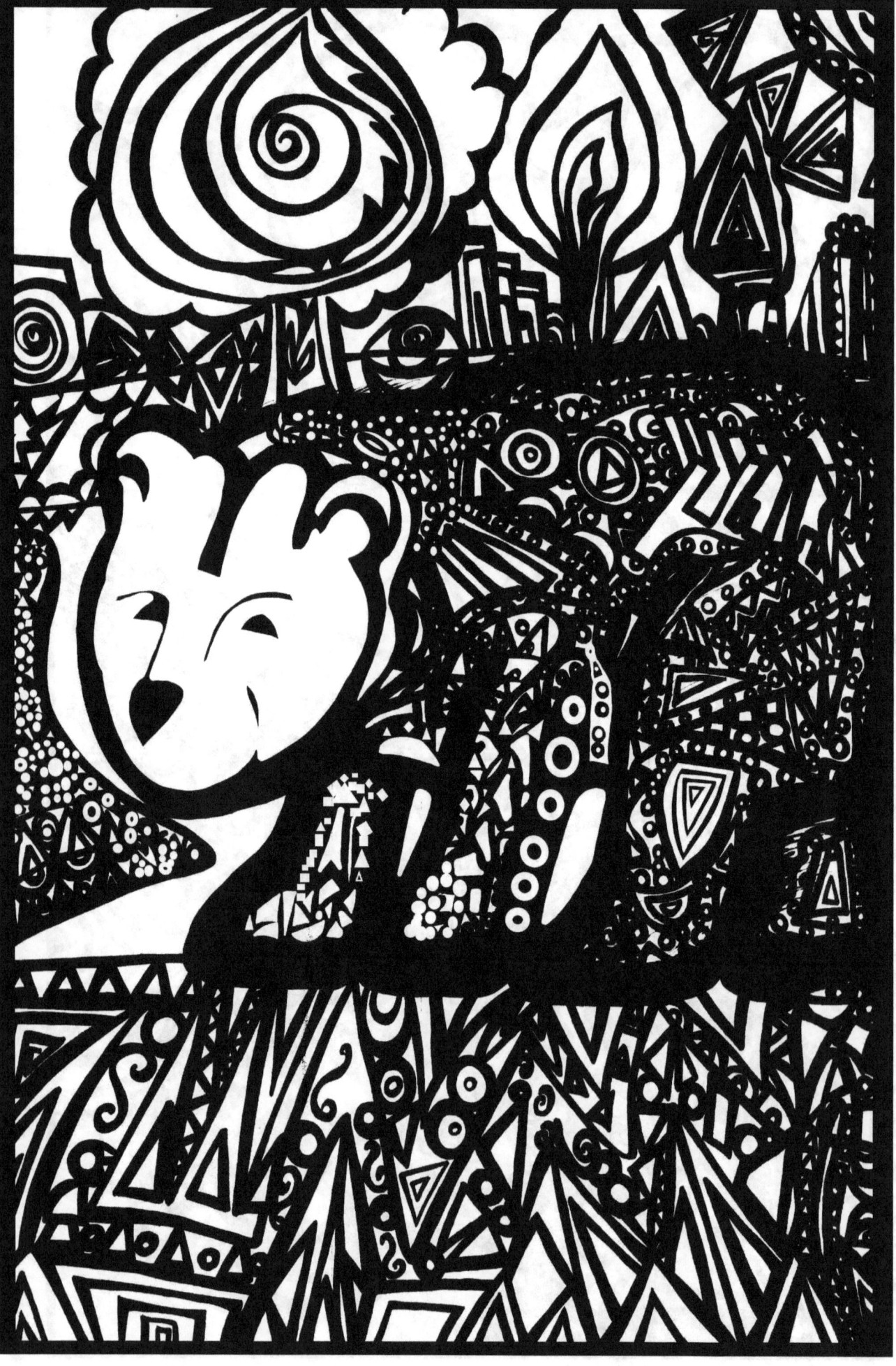

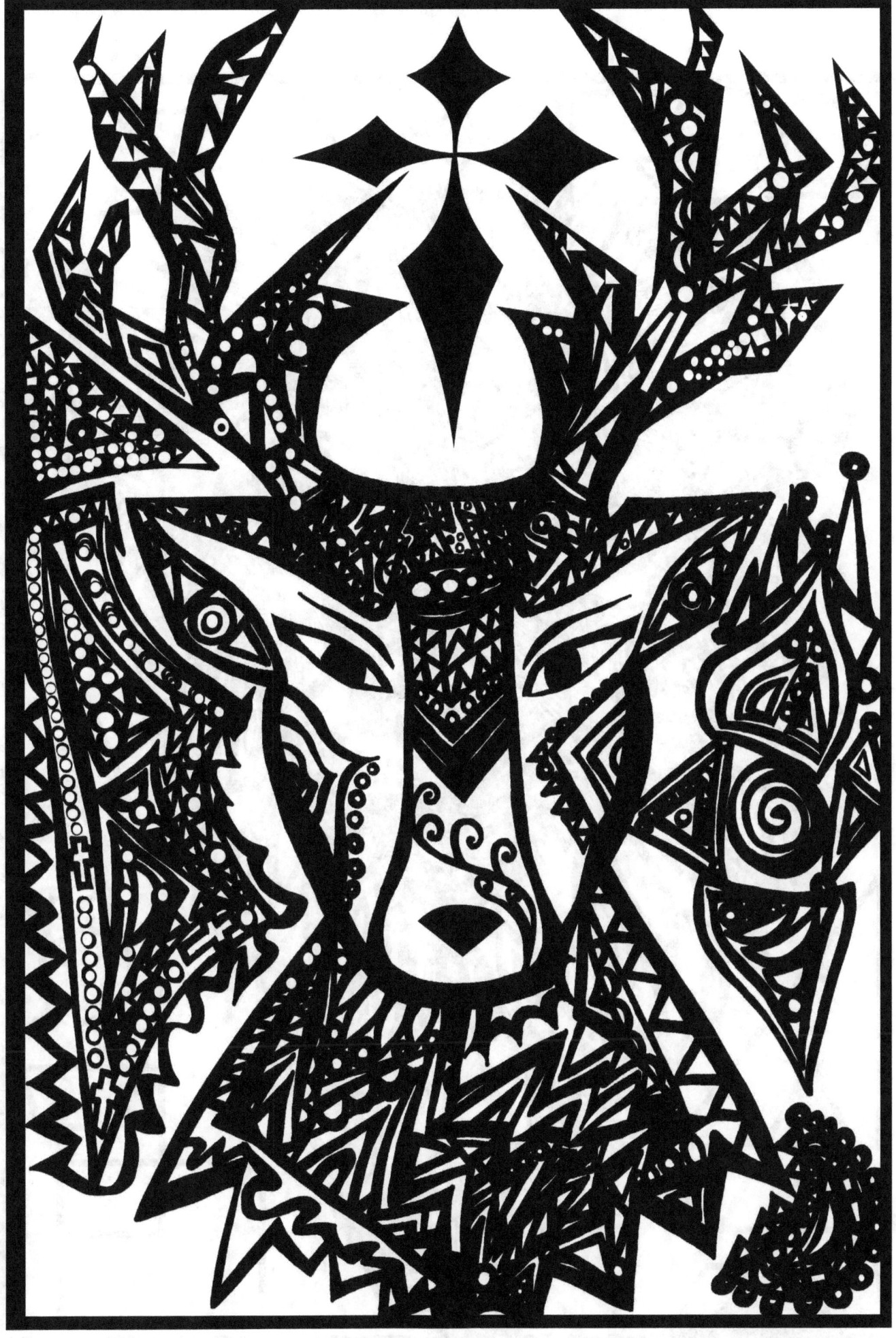

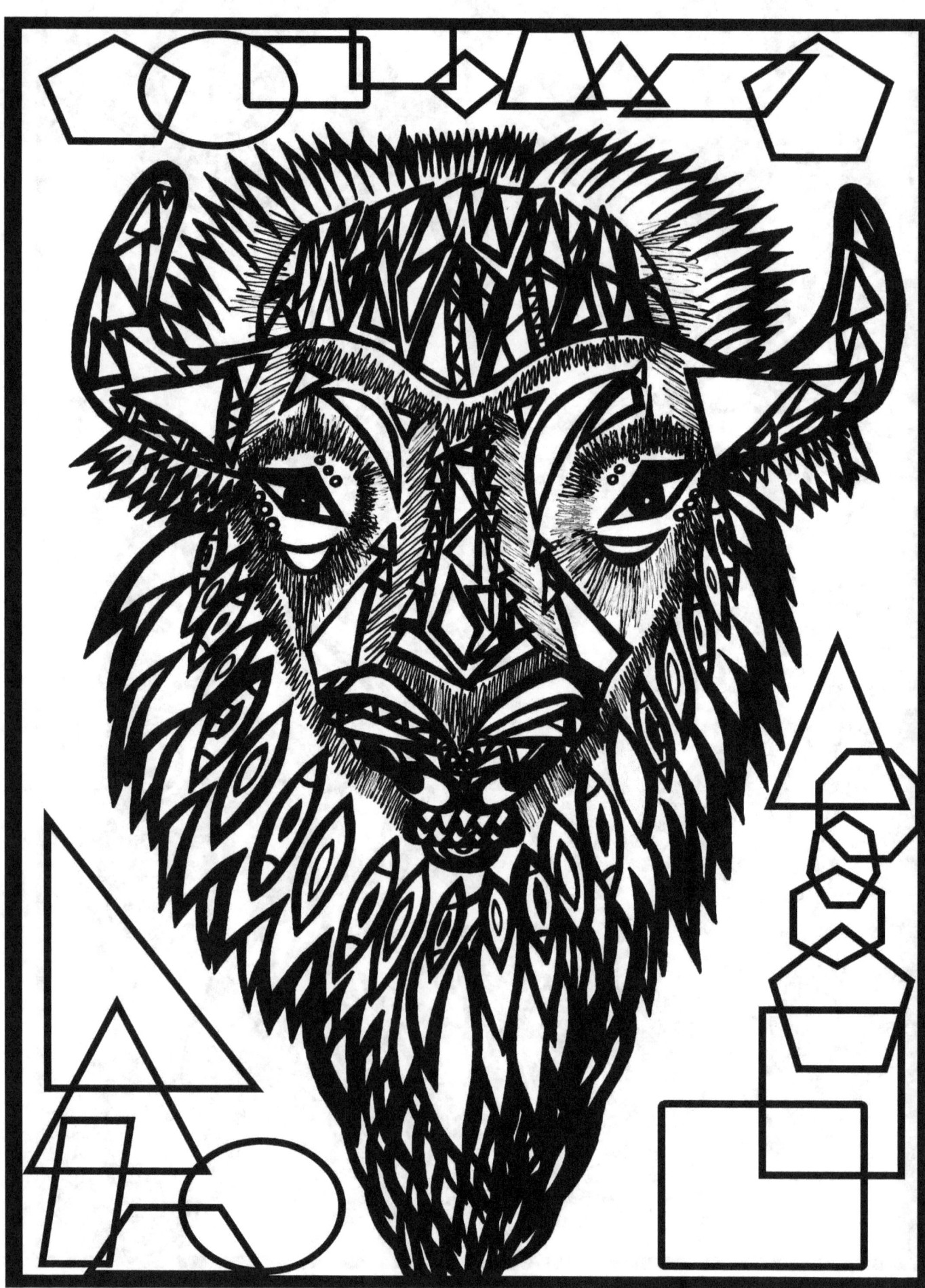

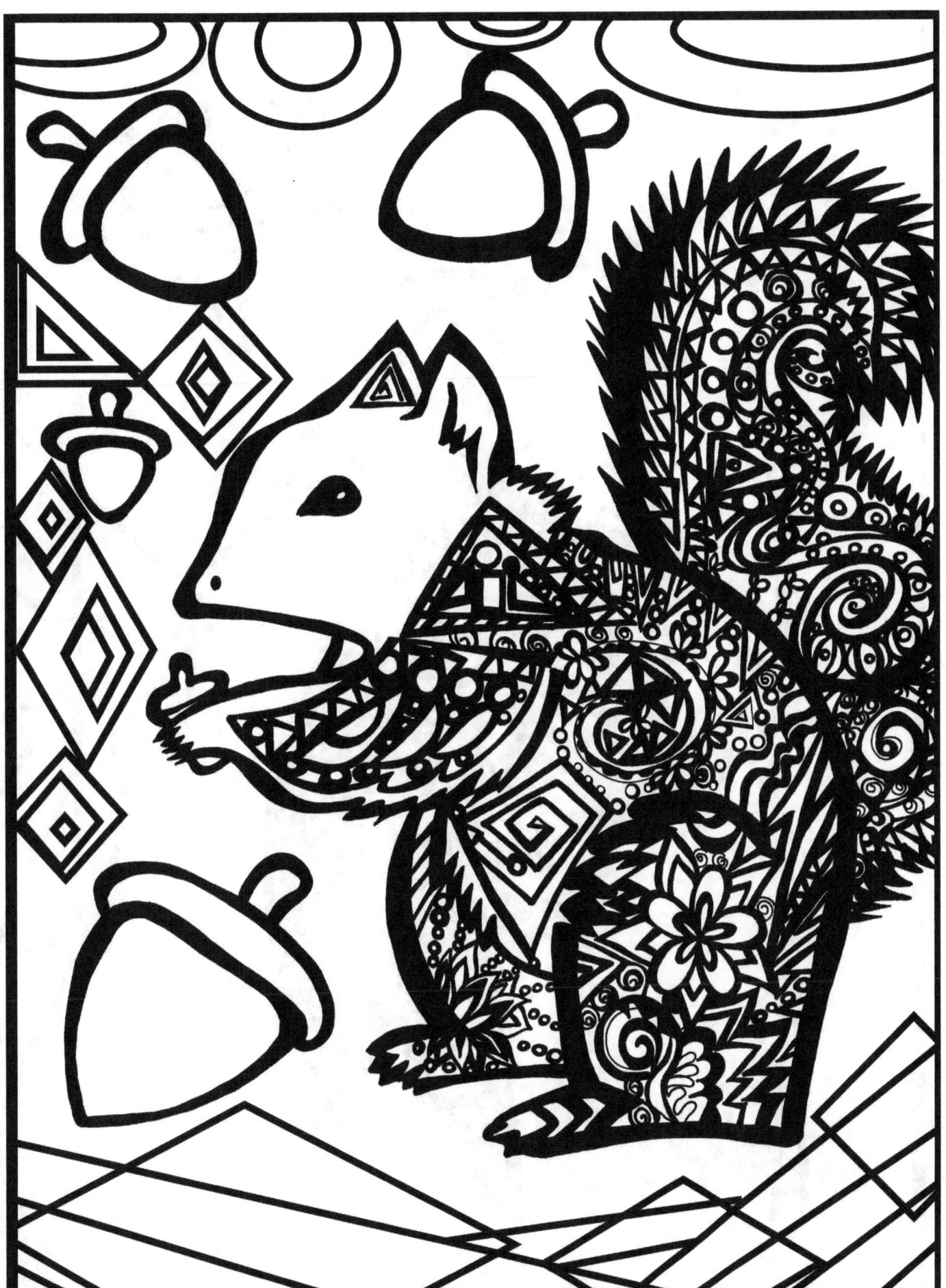

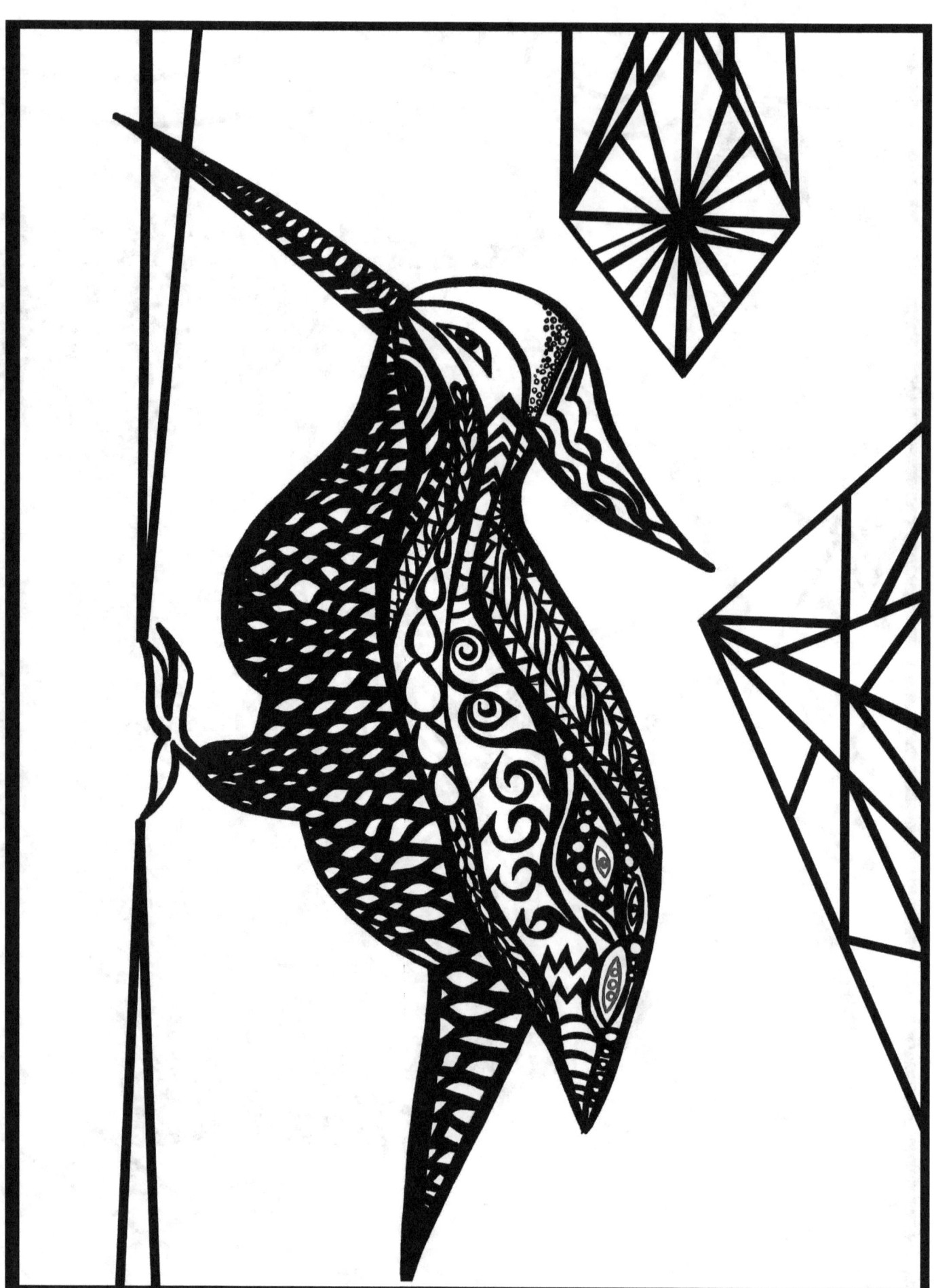

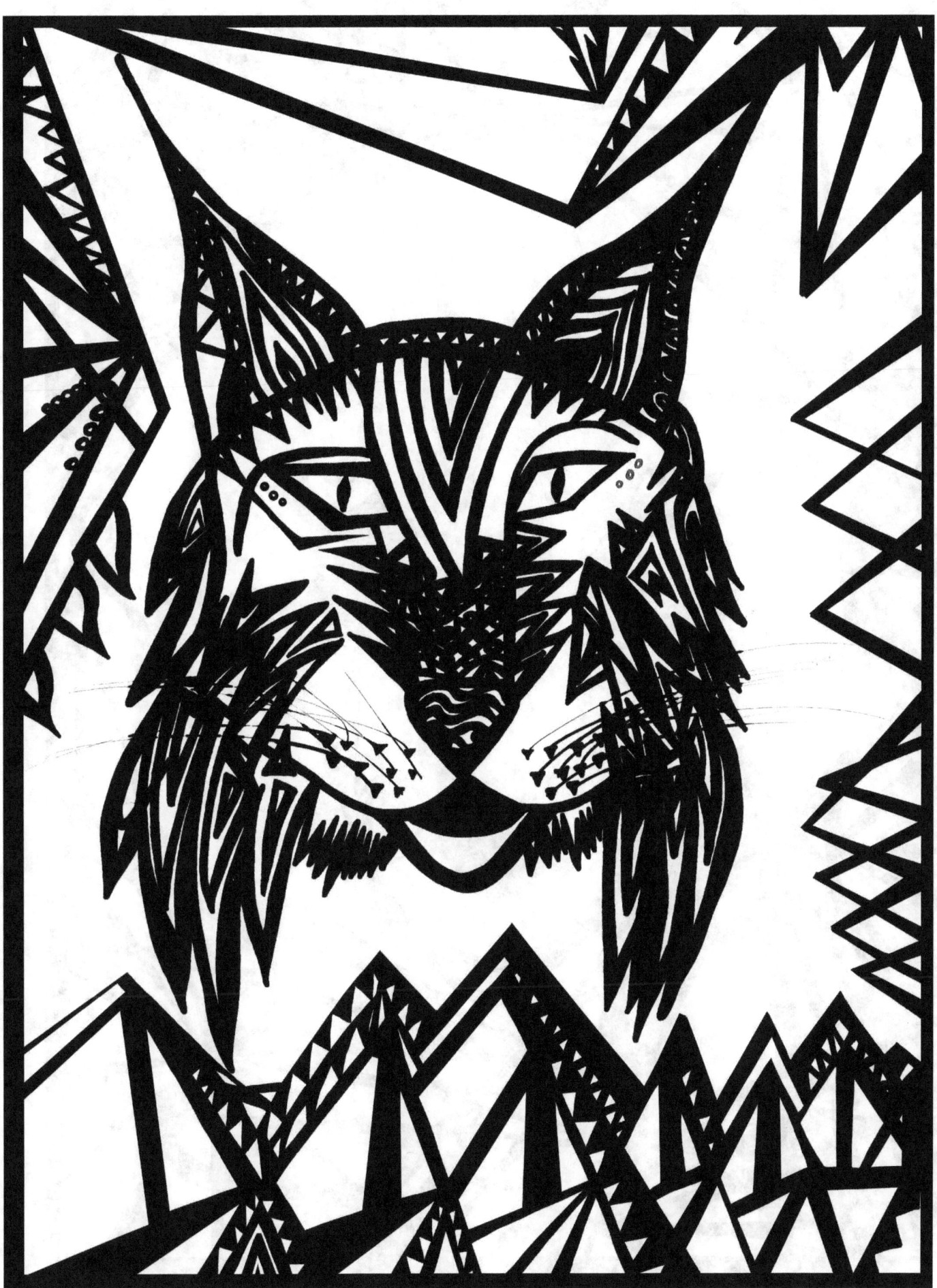

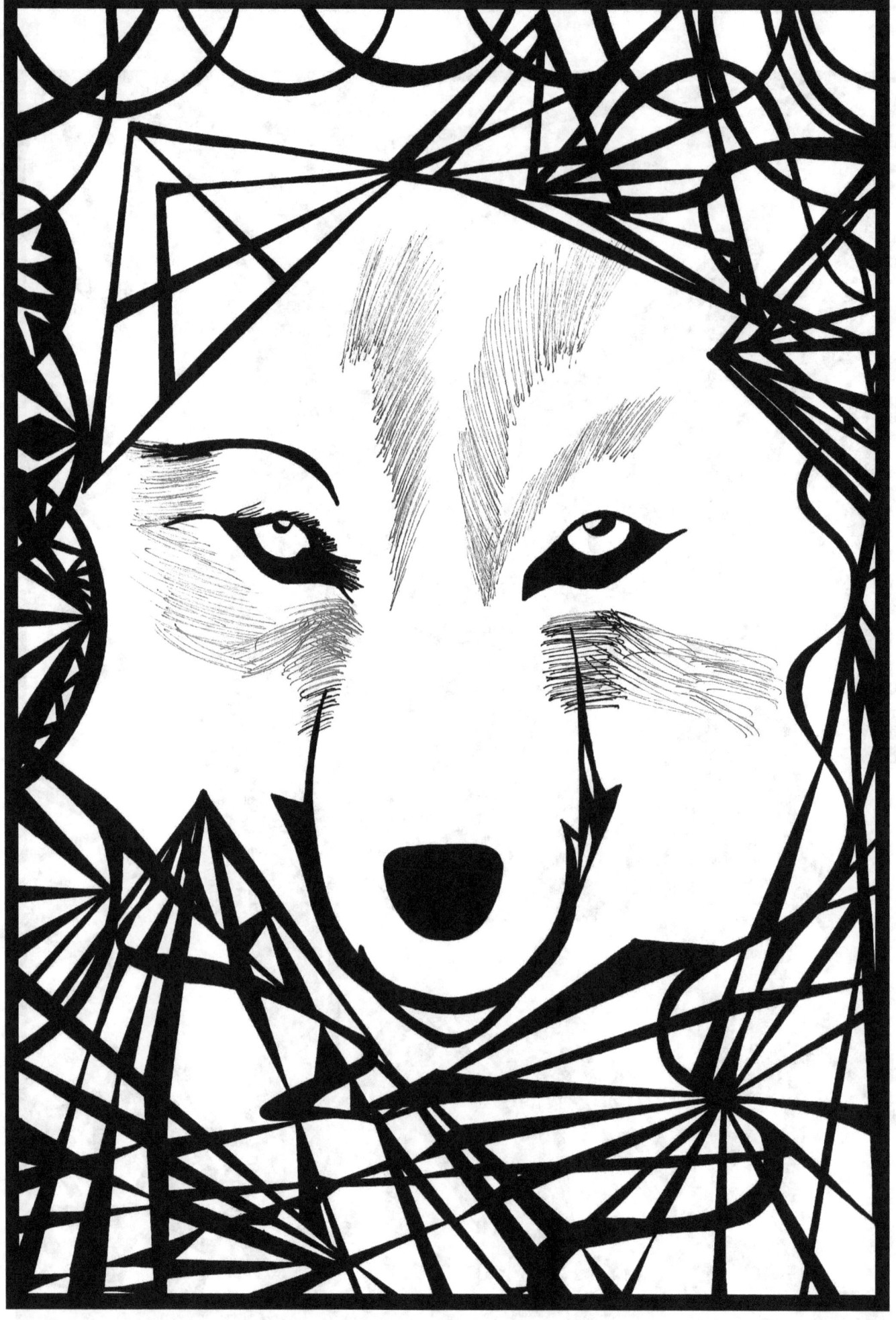

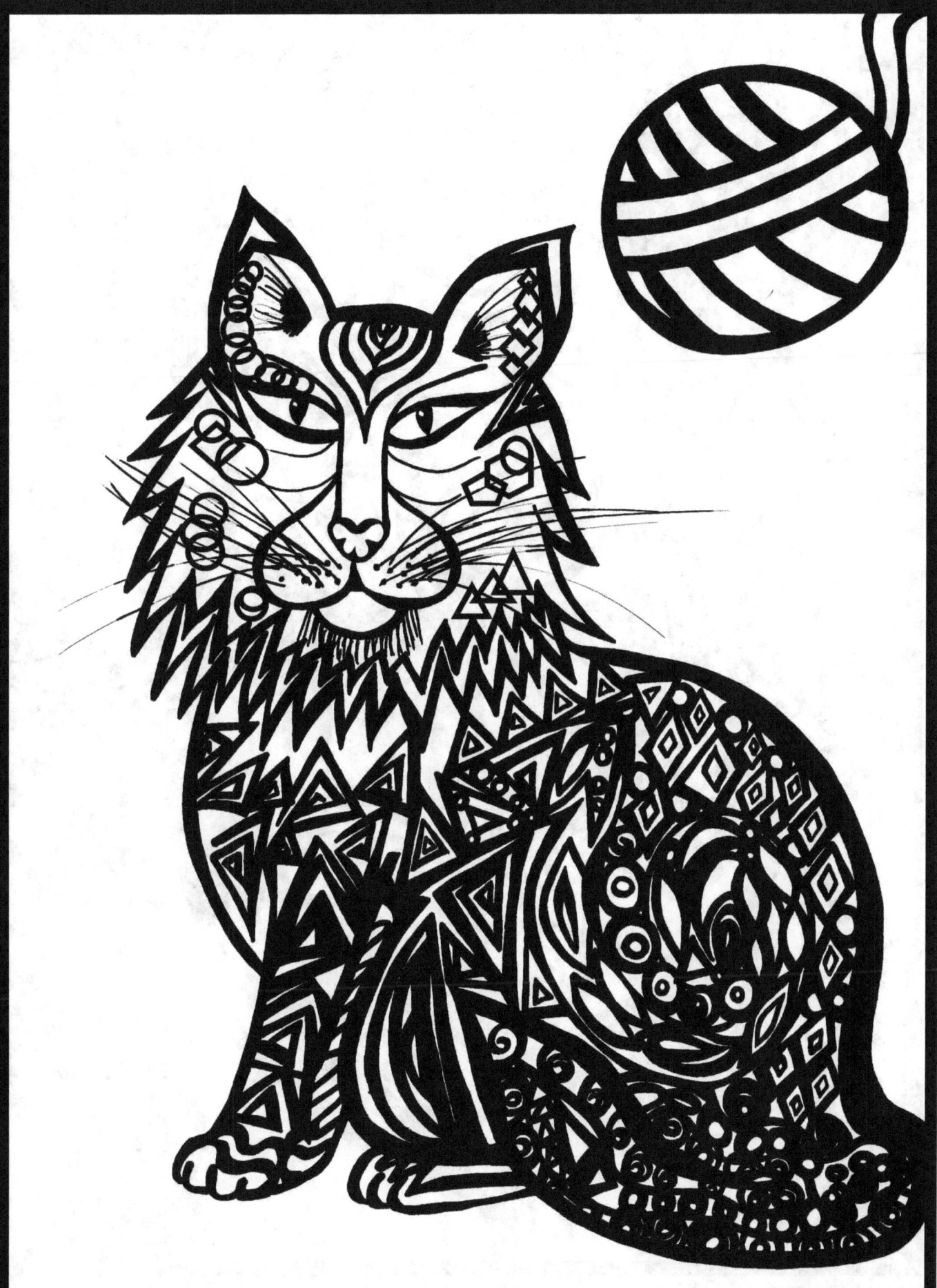

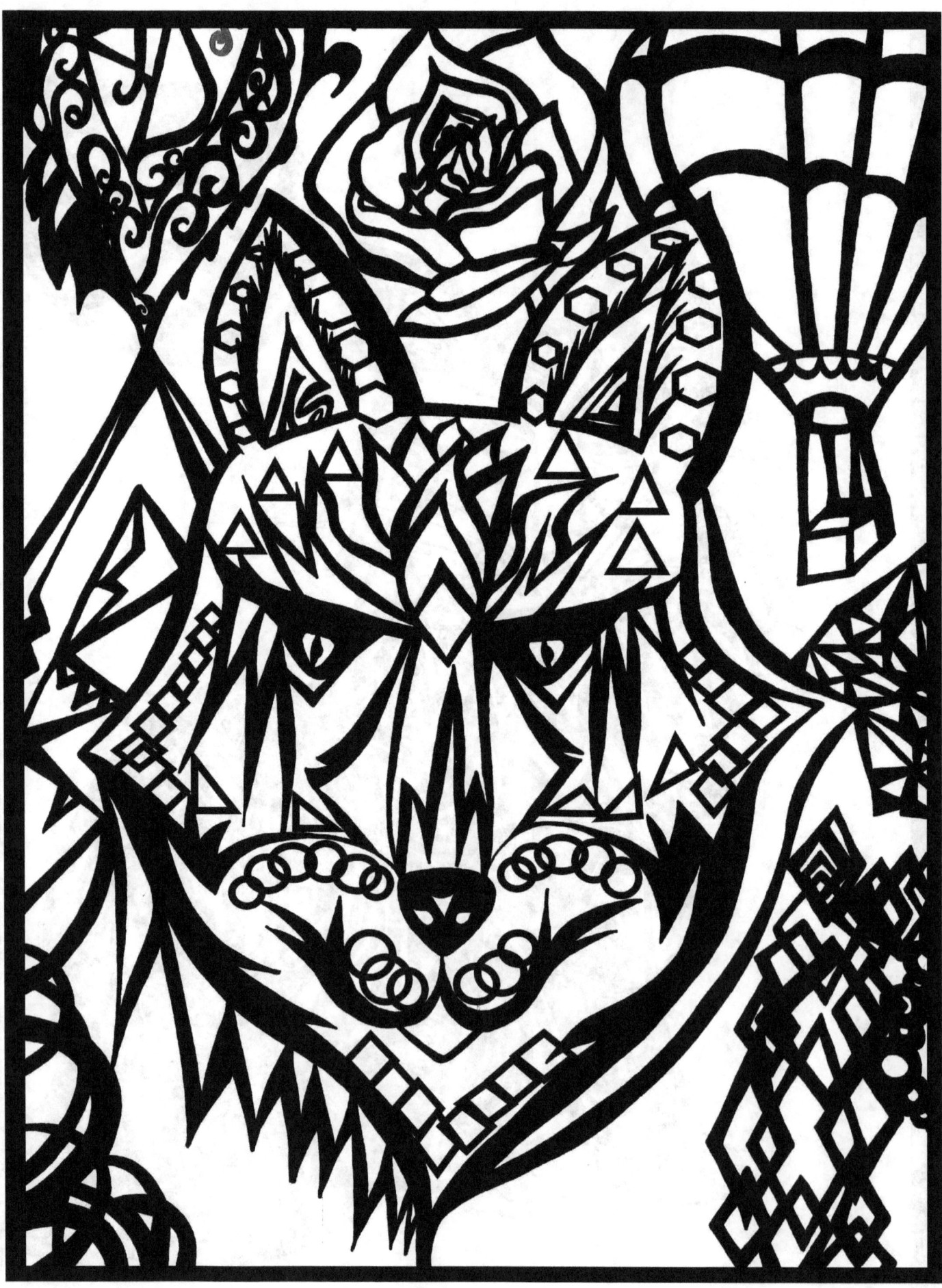

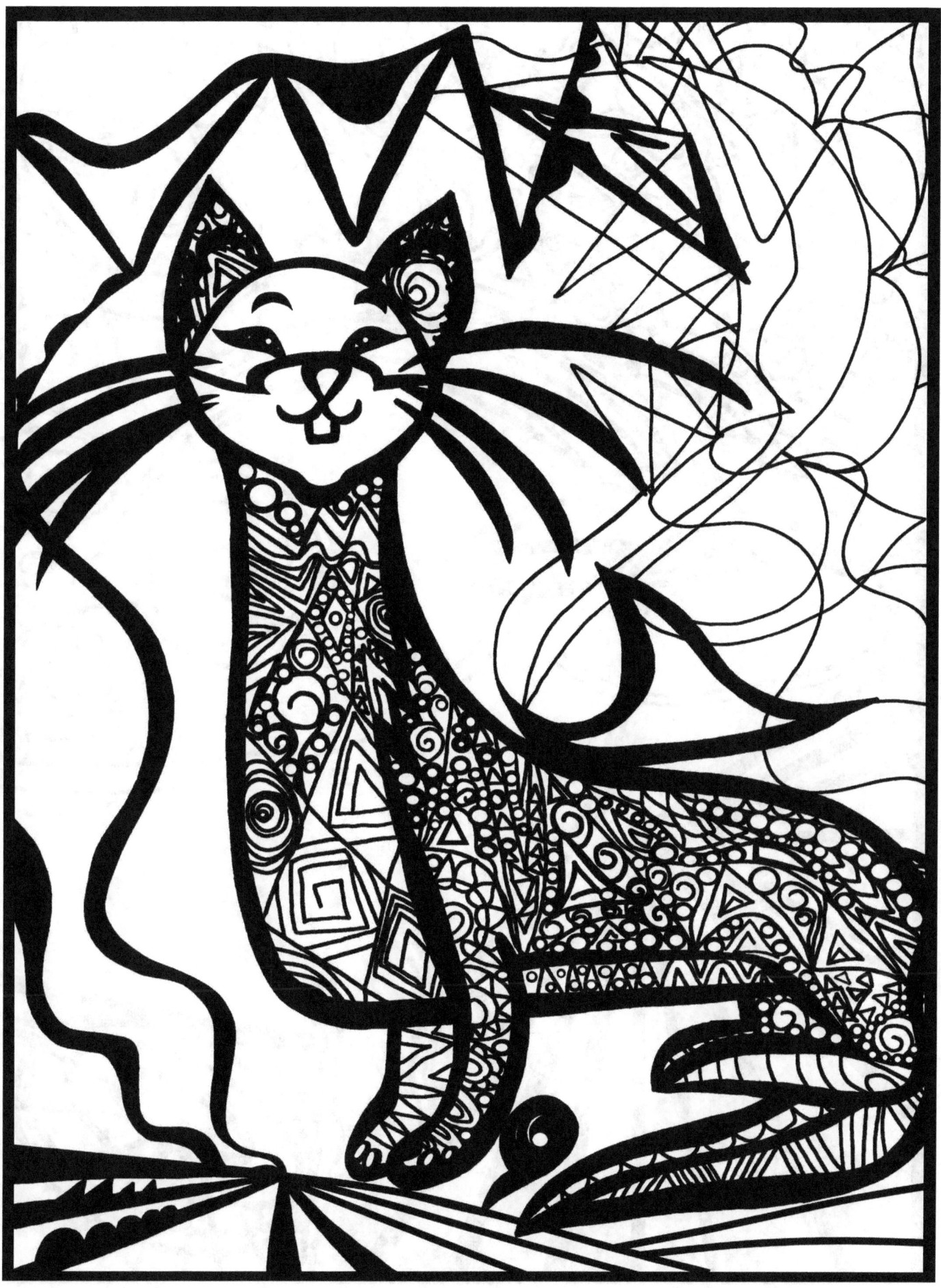

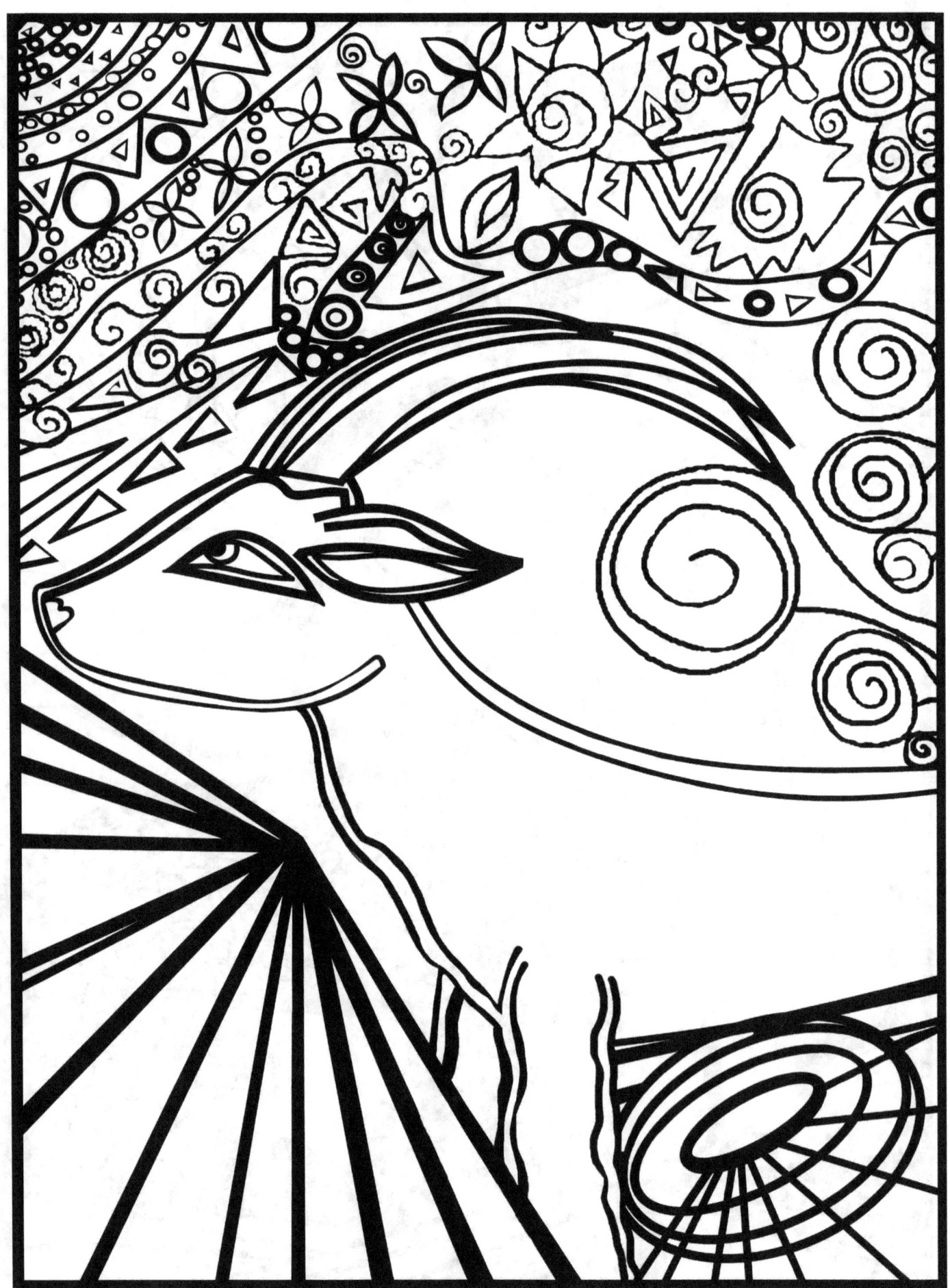

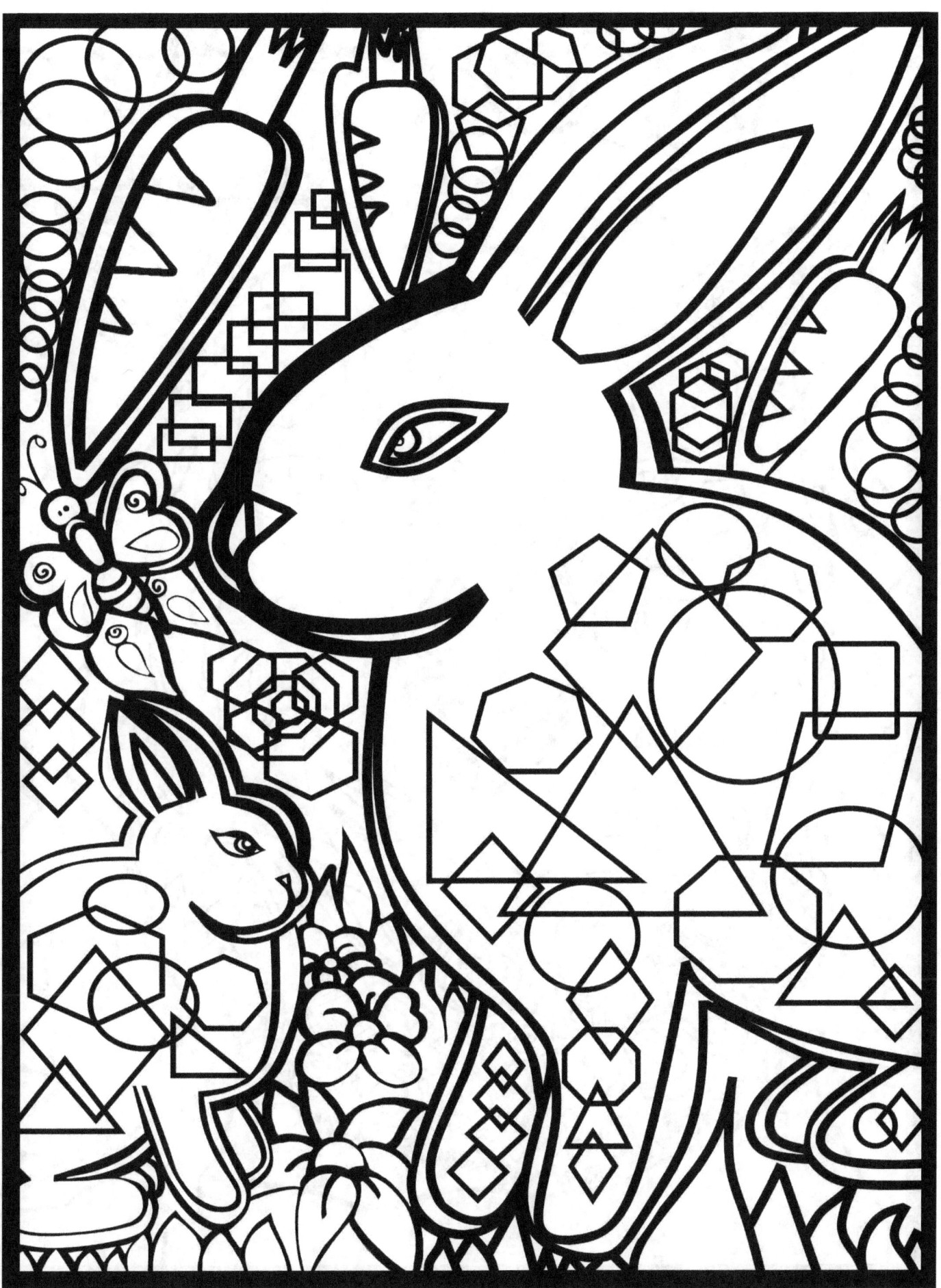

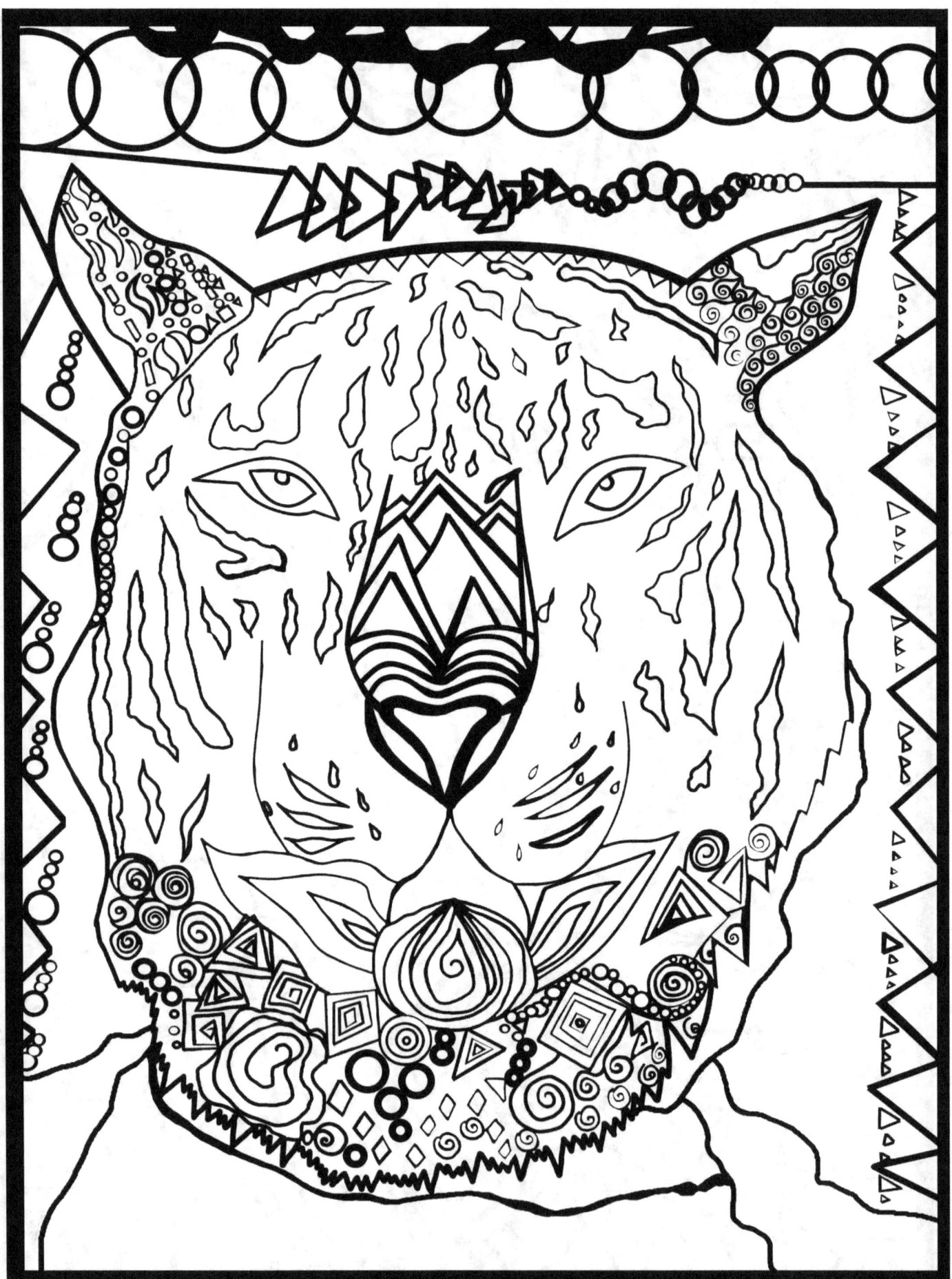

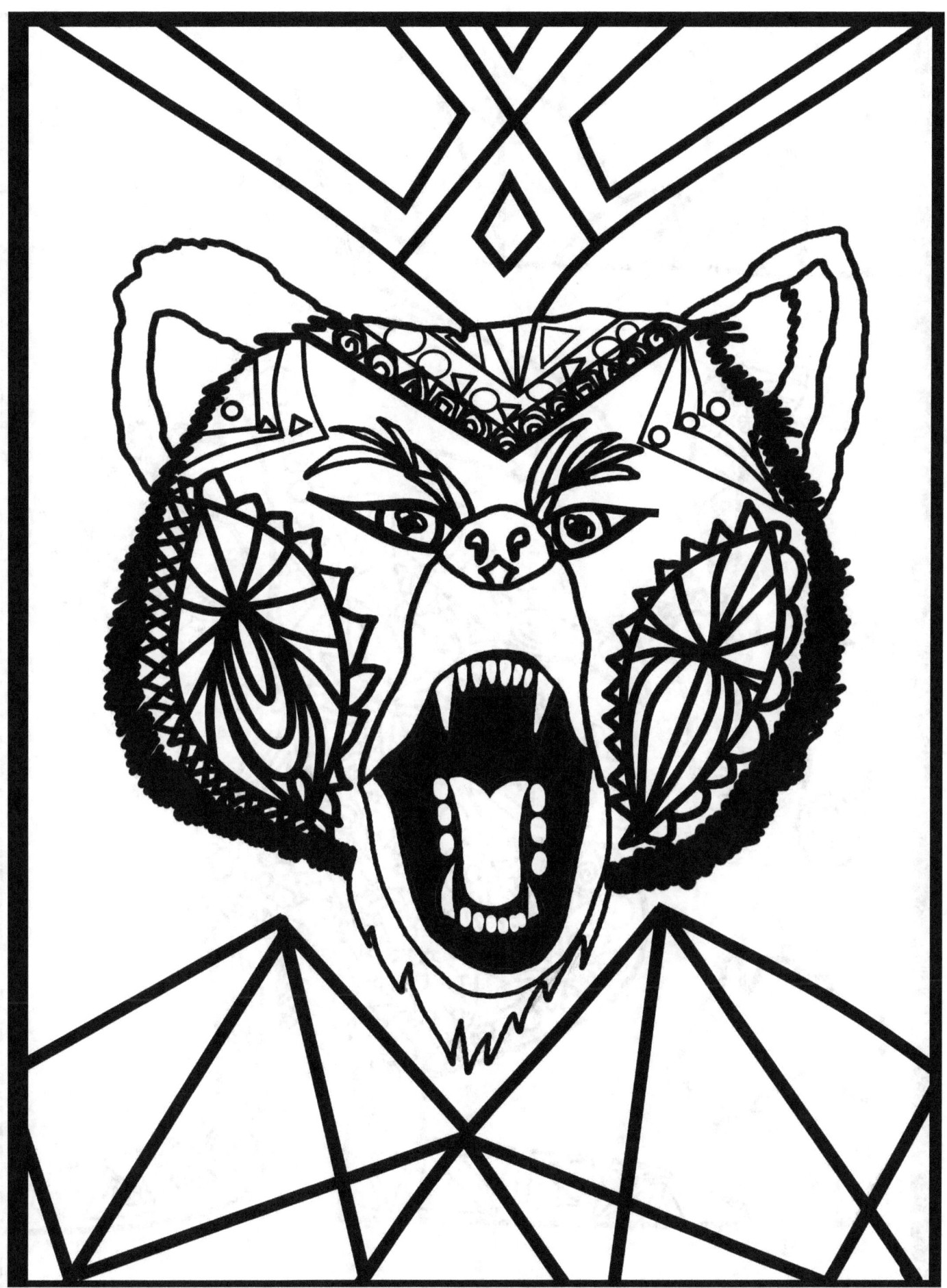

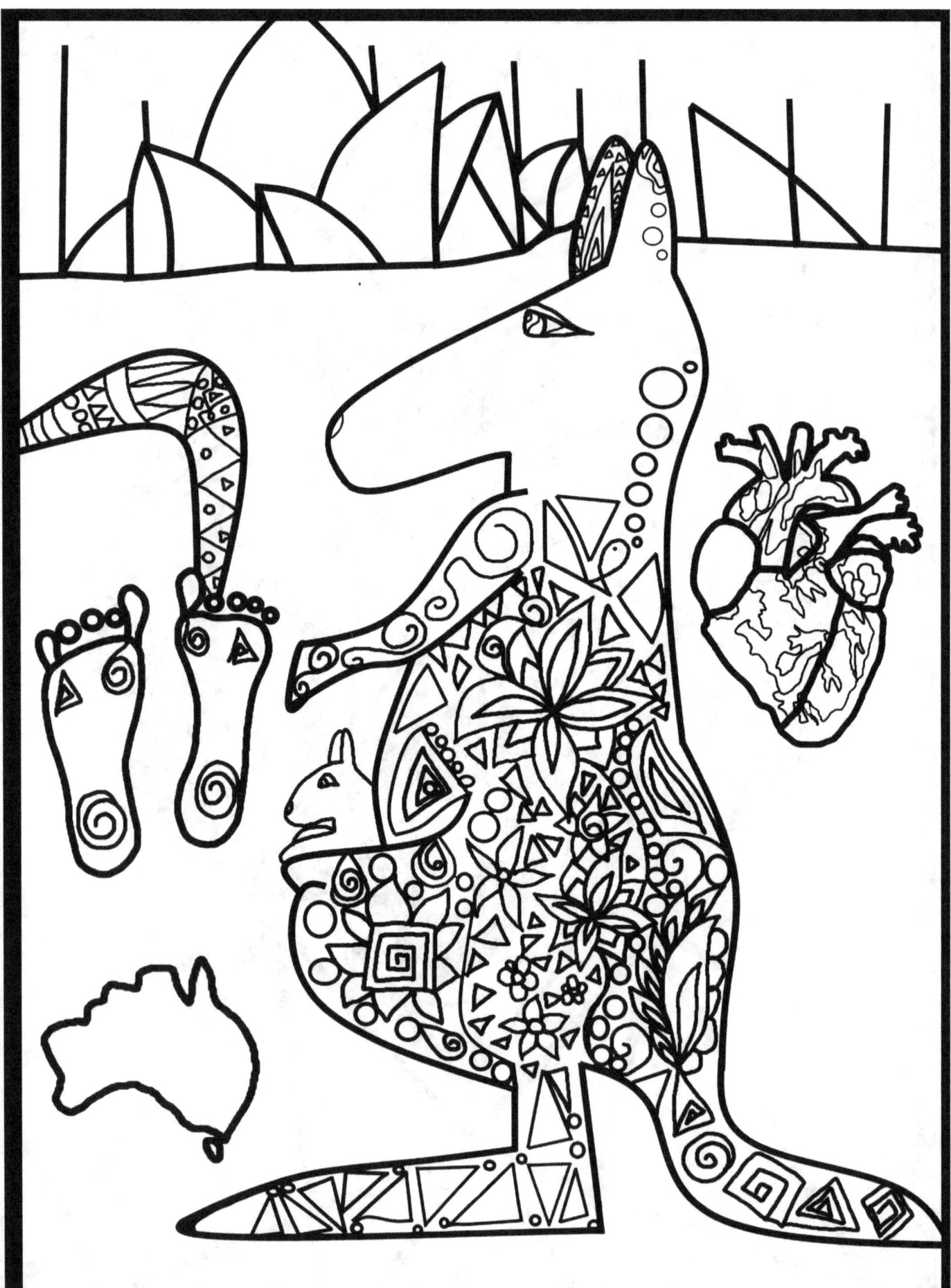

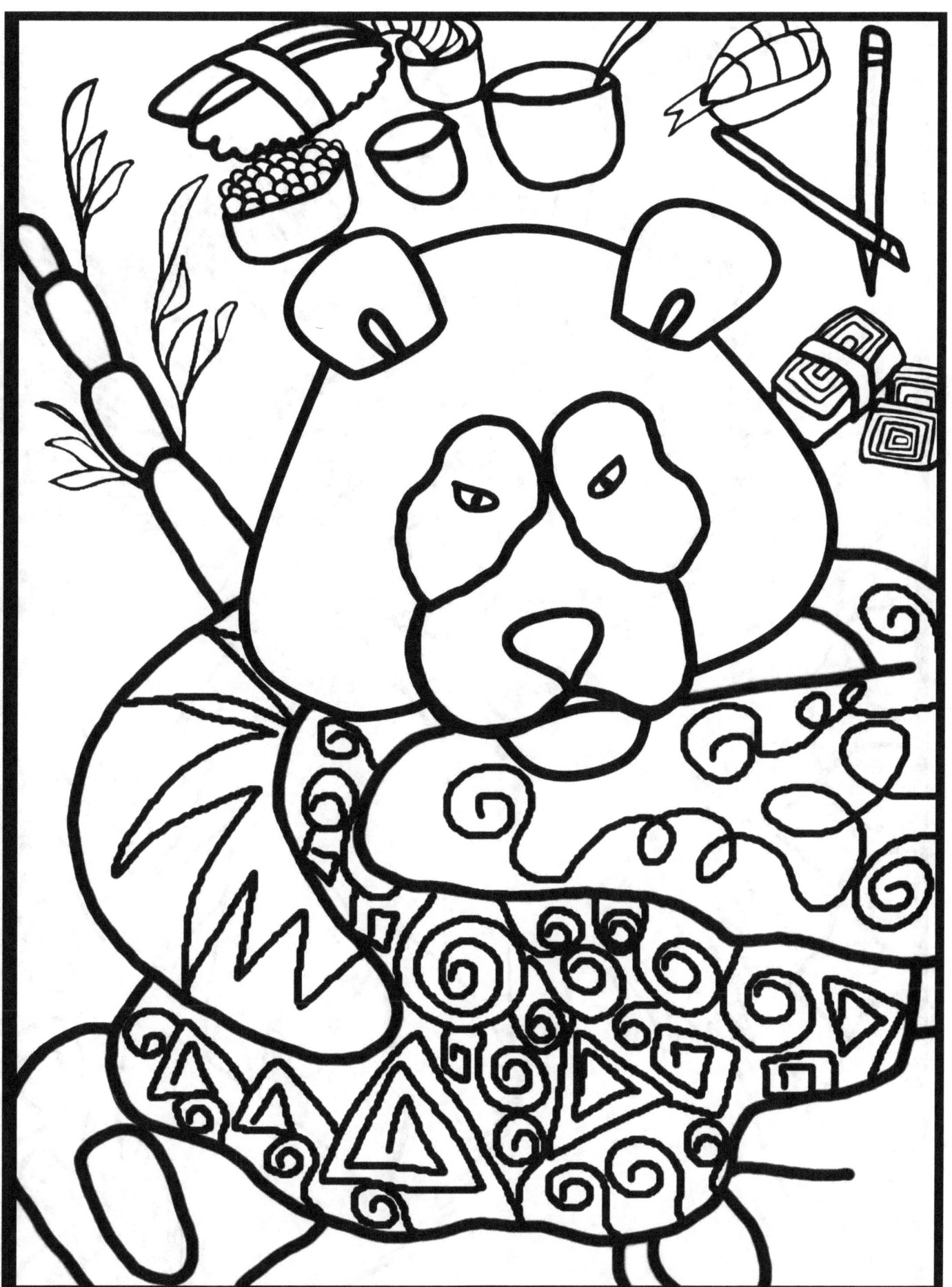

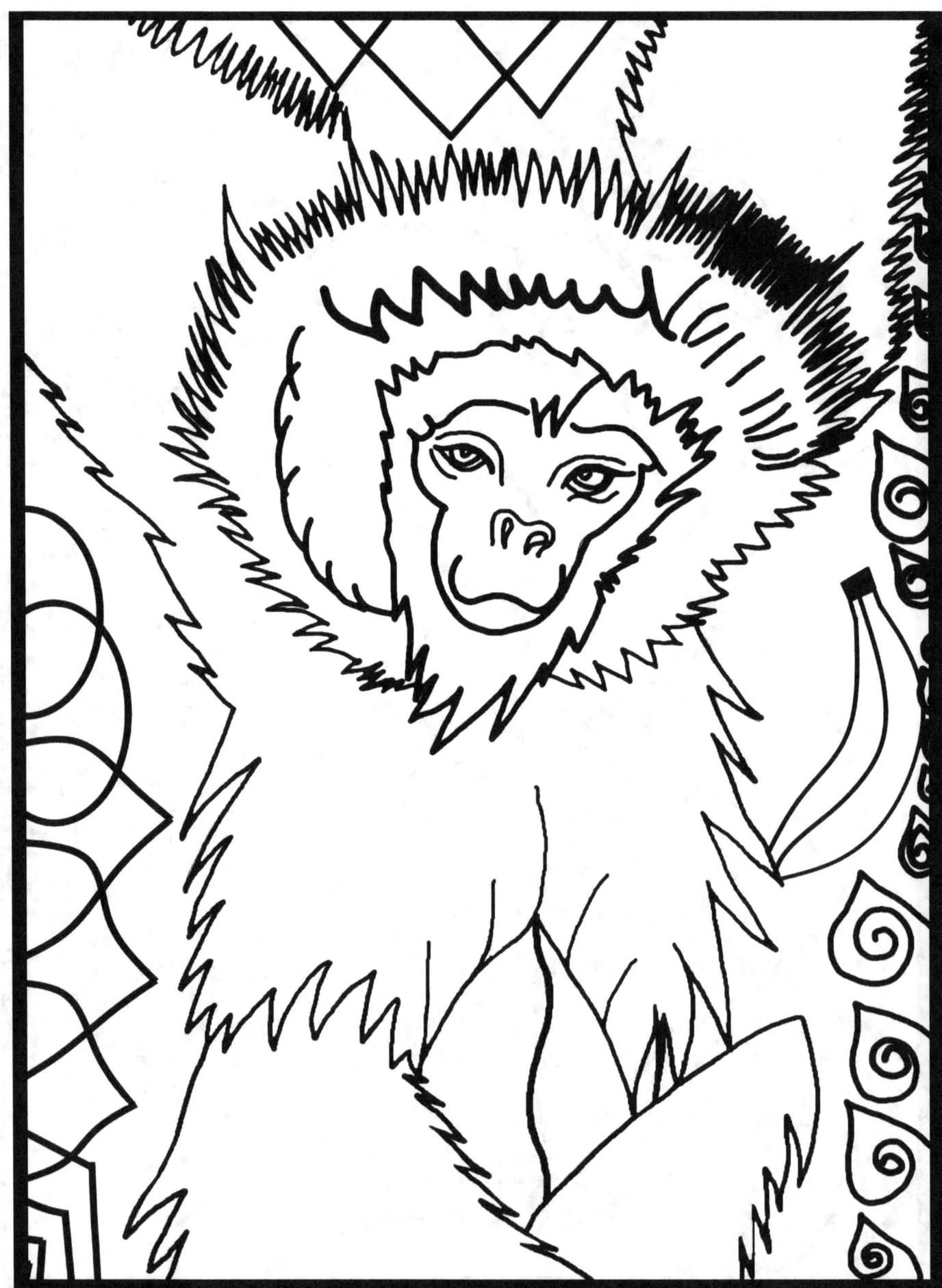

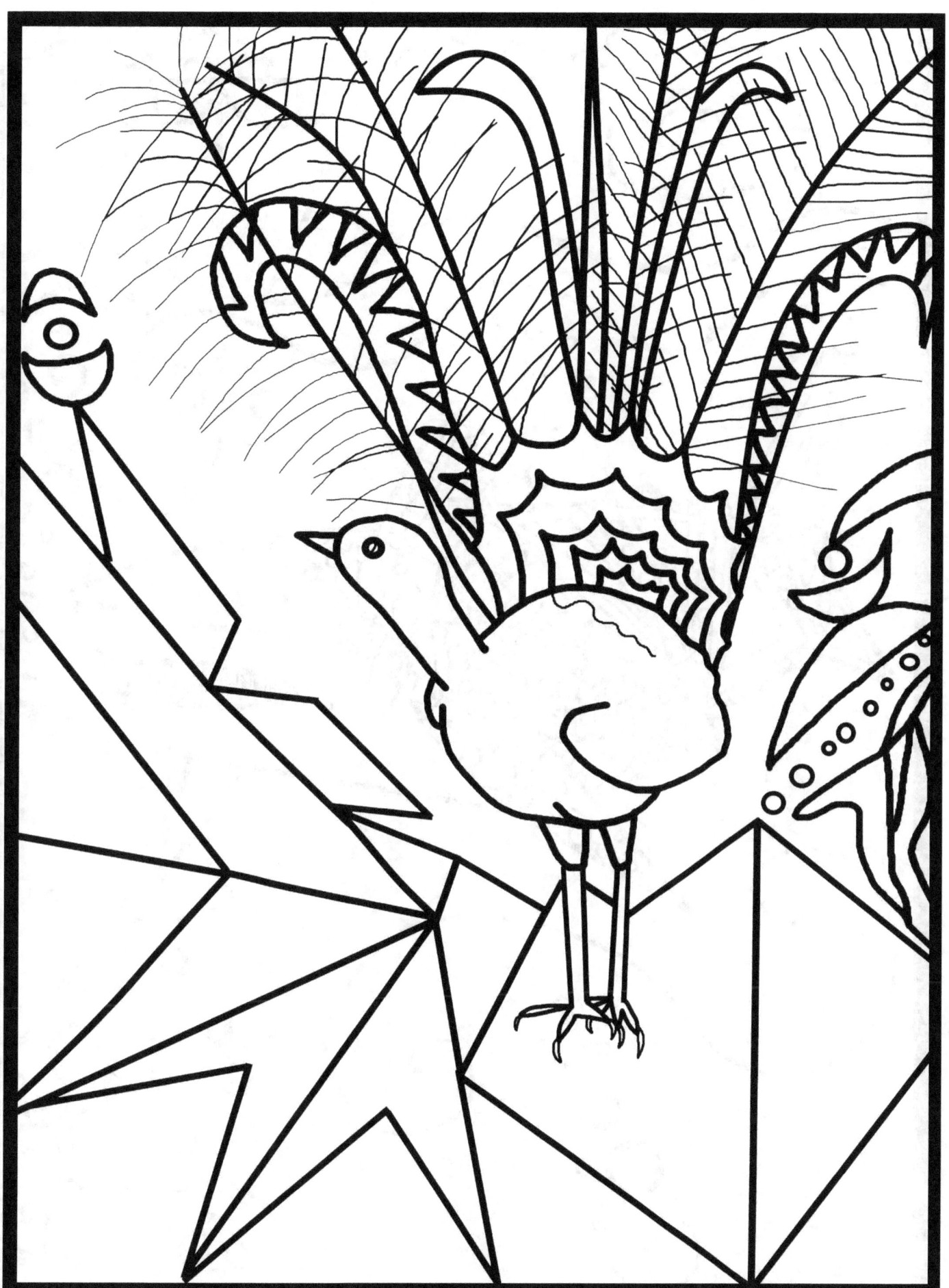

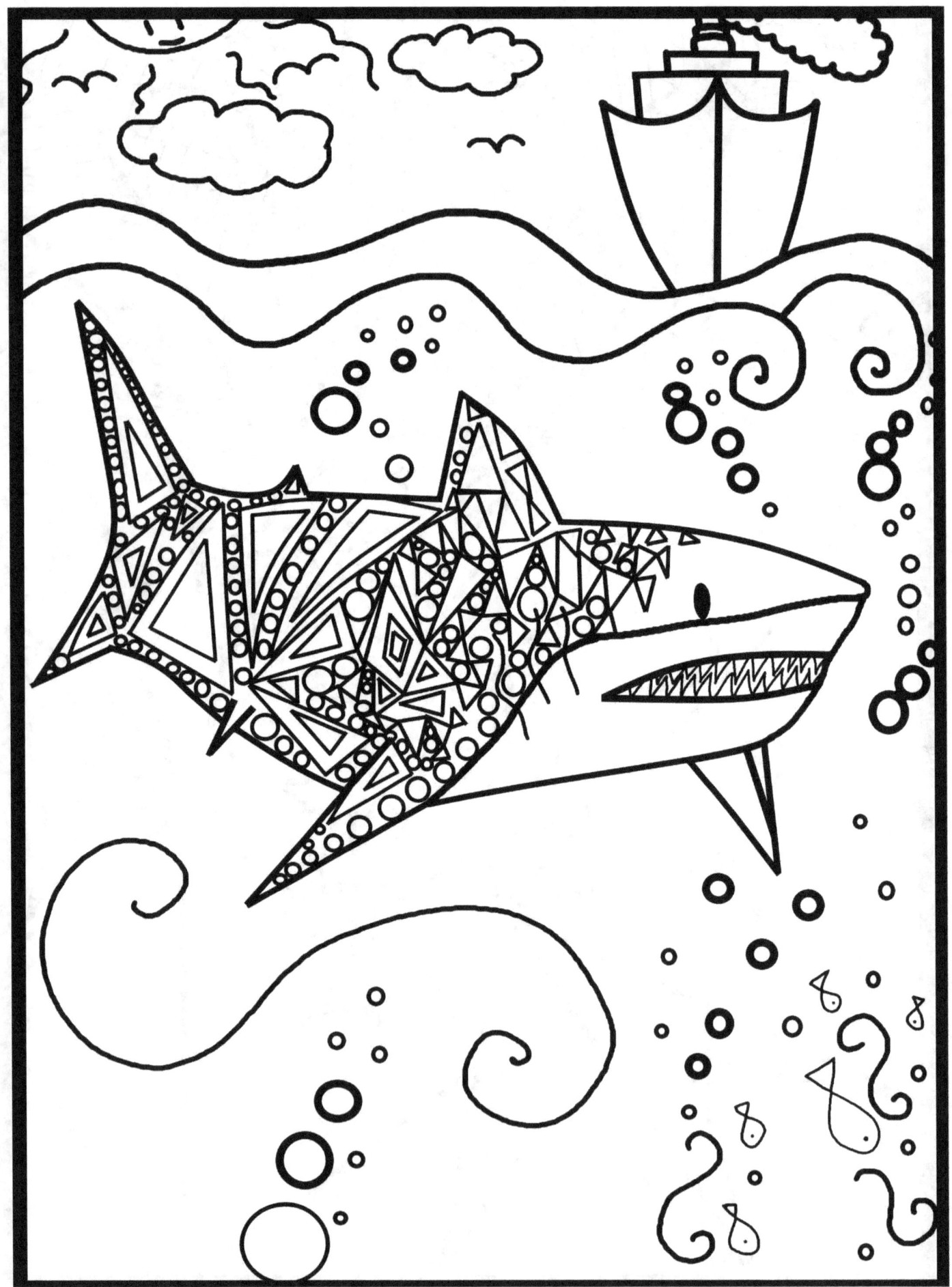

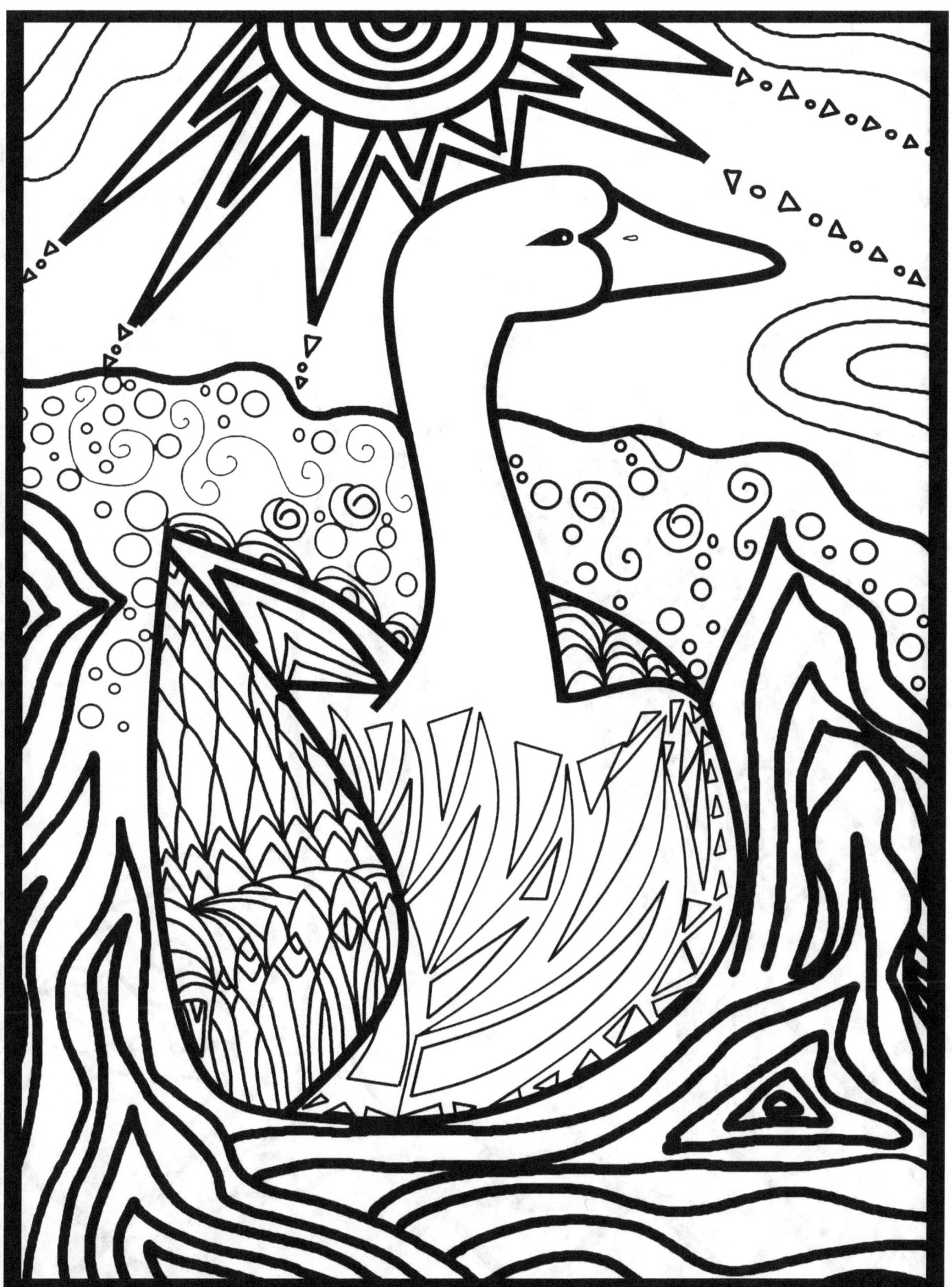

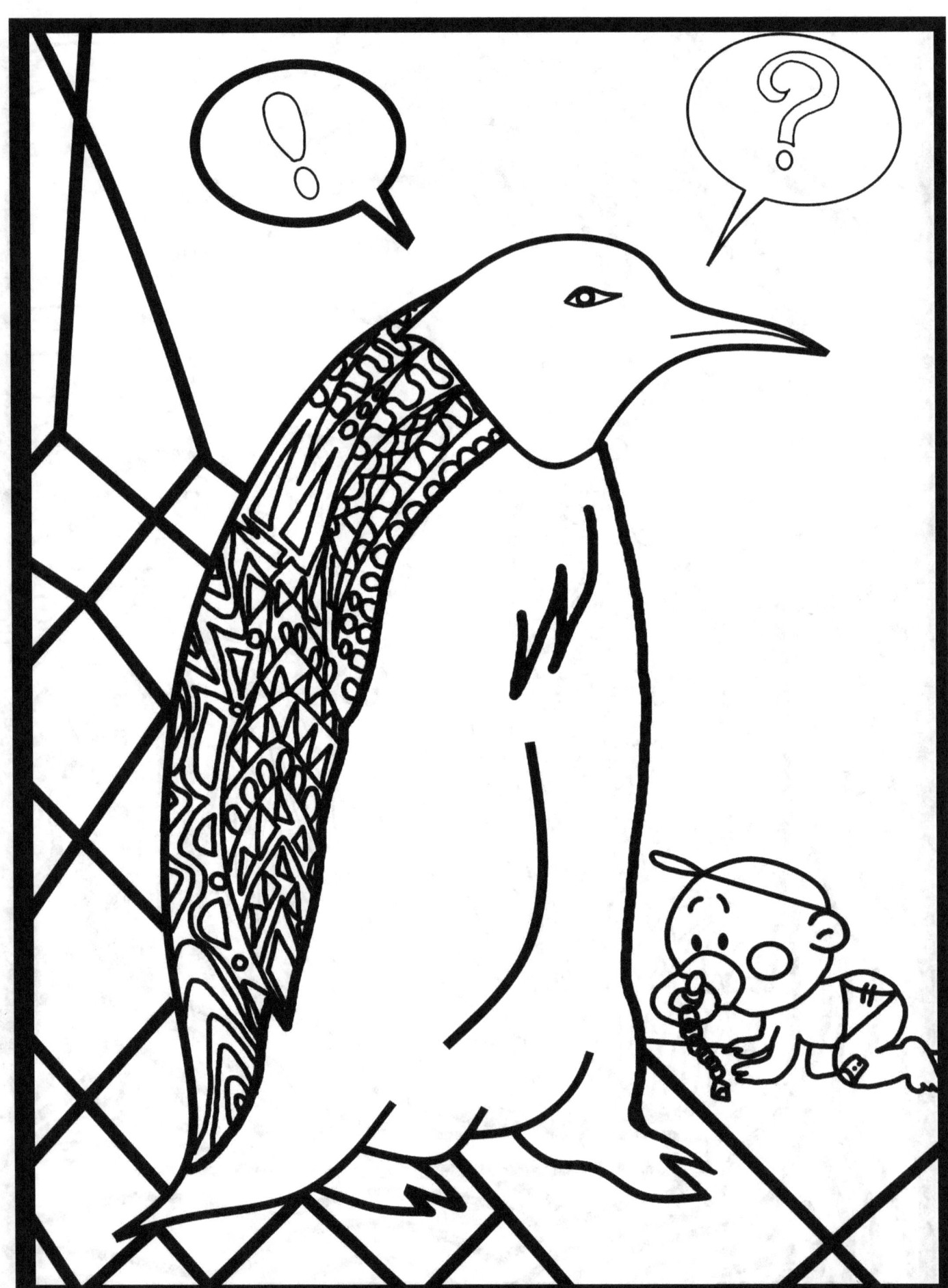

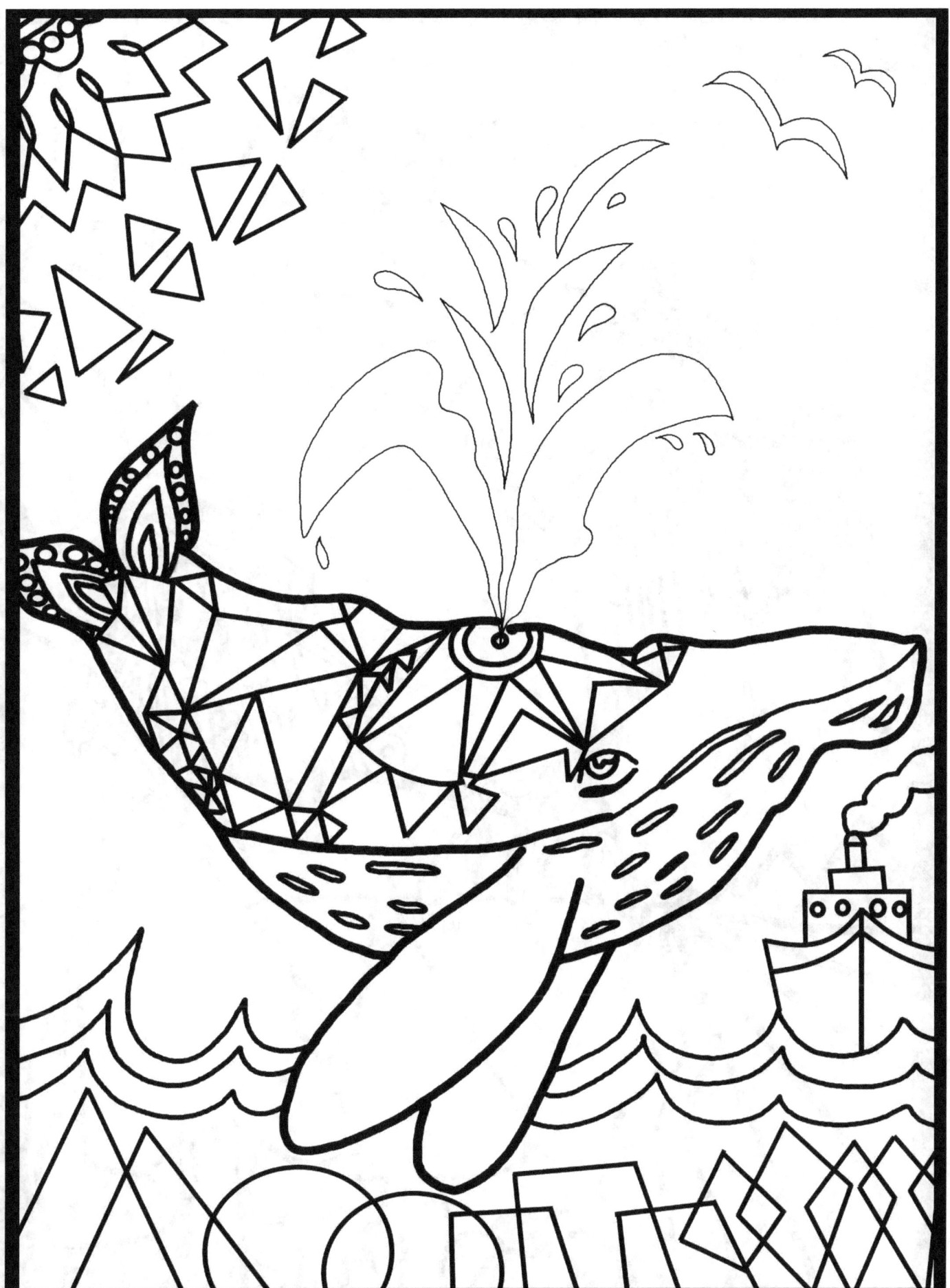

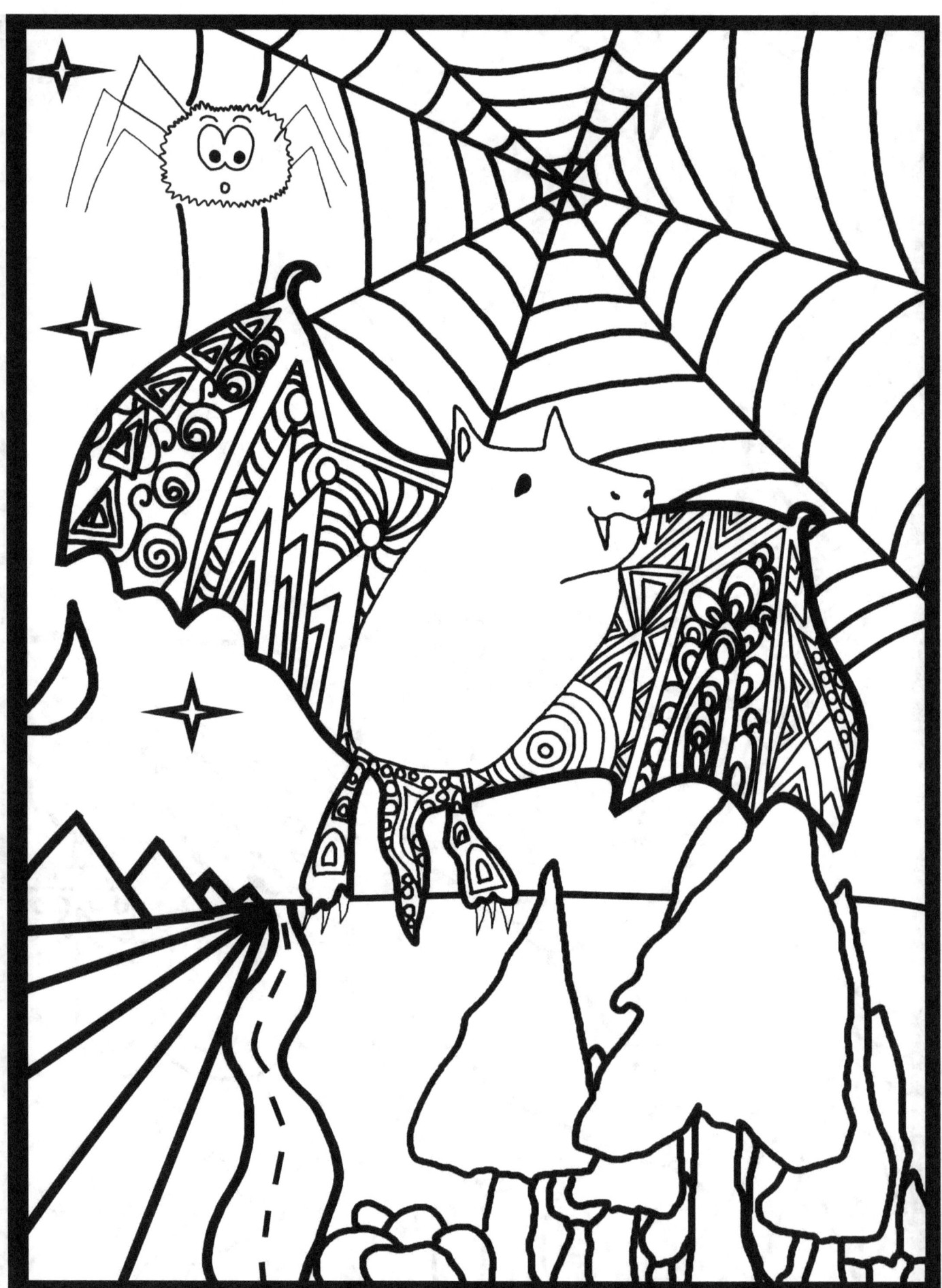

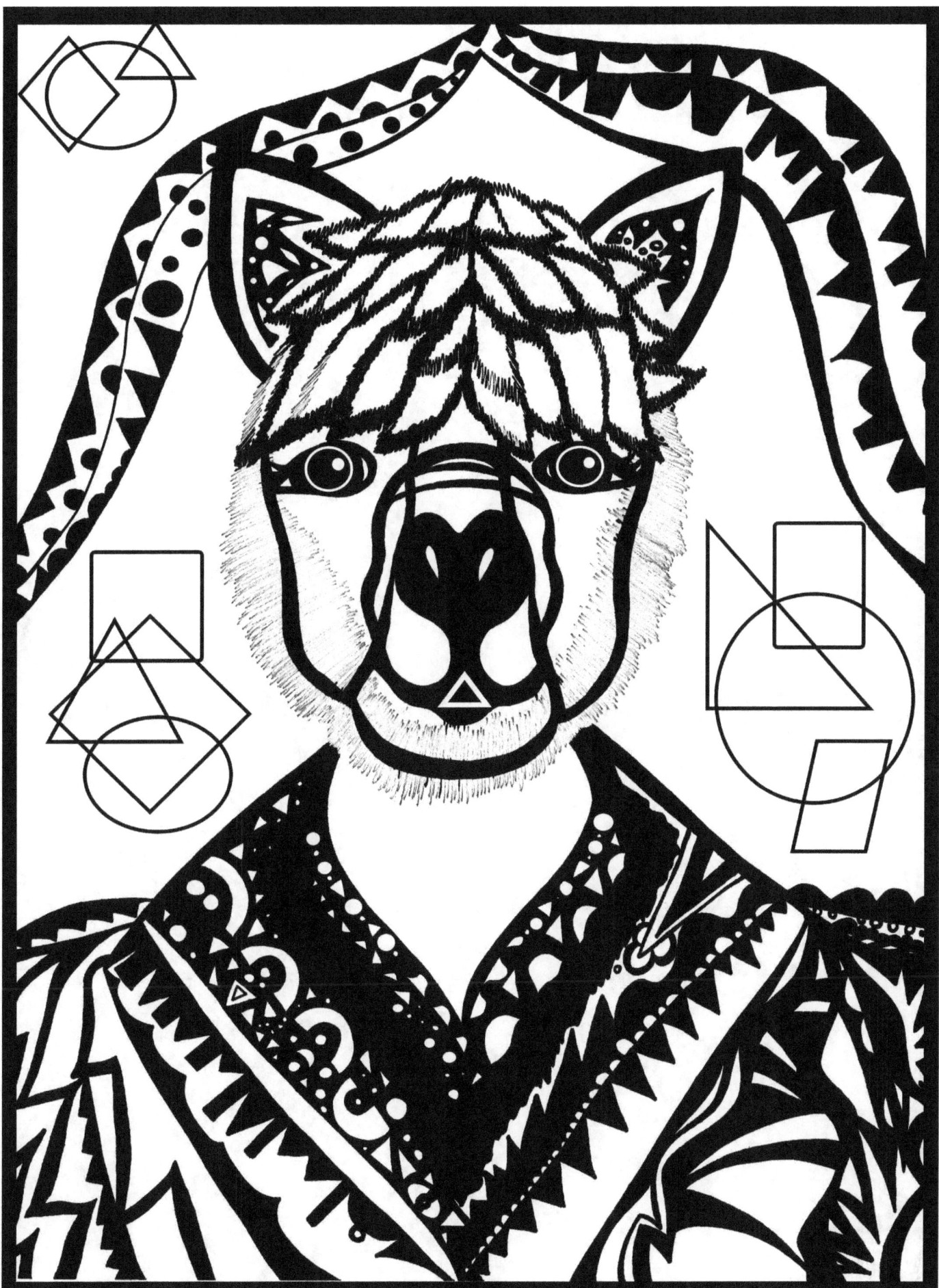